자연과 사람들
Nature and Person

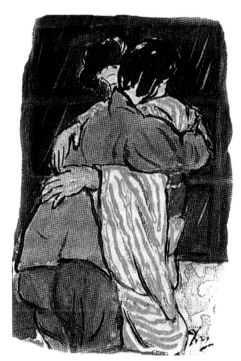

사랑사랑 내 사랑
Love Love My Love
아트마지 수묵 채색
Paper watercolor painting
22.7×14.0cm, 1998

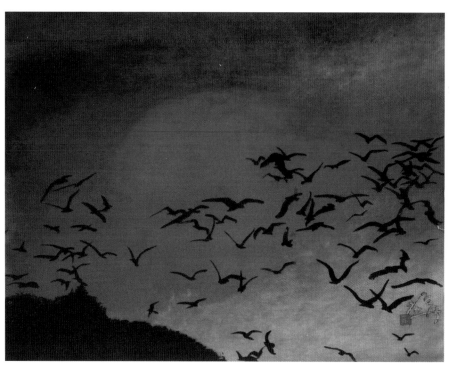

찬란한 새아침
A brilliant swipe
광목천 수묵 혼합채색
Cotron Indian ink mixed colors
44.5×35.0cm, 2013

Art Cosmos

강 행 원

Kang Haeng Won

서문당

강 행 원
Kang Haeng Won

초판인쇄 / 2017년 11월 10일
초판발행 / 2017년 11월 15일

지은이 / 강행원
펴낸이 / 최석로
펴낸곳 / 서문당
주소 / 경기도 일산서구 가좌동 630
전화 / (031) 923-8258
팩스 / (031) 923-8259
창업일자 / 1968.12.24
창업능록 / 1968.12.26 No.가236/
등록번호 / 제406-313-2001-000005호

ISBN 978-89-7243-682-9

차례
Contents

2010년대

학암곡의 가을정취
Fall foliage mood
화선지 수묵 담채
Oriental paper Indian ink
72.0×72.0cm, 2013

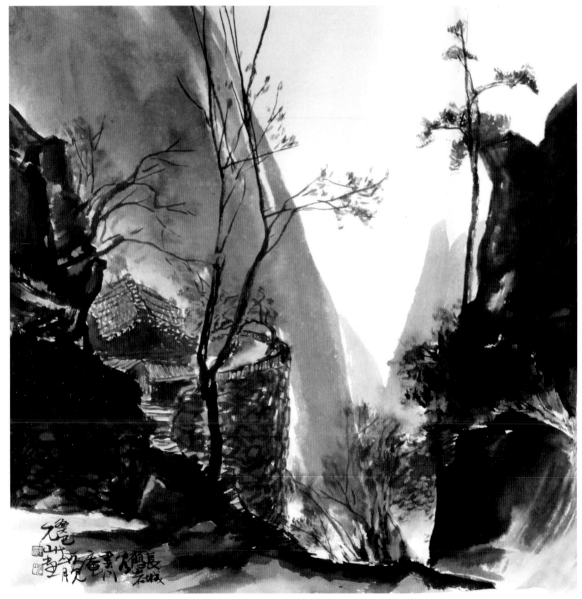

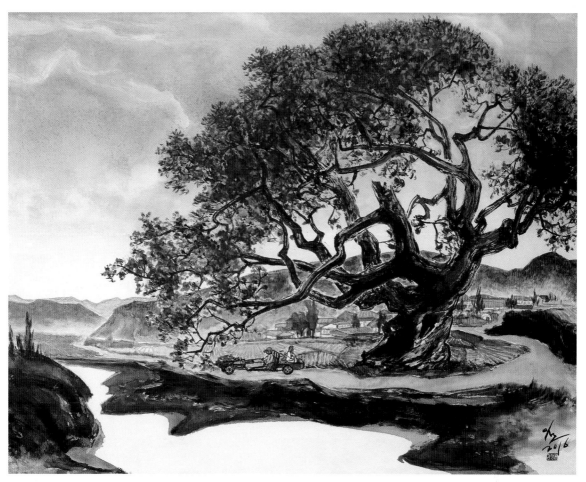

뿌리깊은 나무
A deeply rooted tree
가공 캔버스 수묵 혼합채색
Canvas Indian ink colors, mixed colors
116.8×91.0cm, 2016

작가의 말
나의 작업 단상(斷想)

　우리가 살고 있는 이 세상은 하나의 커다란 꿈이다. 그것이 작은 꿈일 때는 잘 모르지만 큰 것일수록 모양이 분명하다. 그래서 이 큰 꿈을 가지고 깨어날 때 그 몸이 영혼성을 느낀다고 한다. 과연 우리는 육신의 몸으로 깨어나는 큰 꿈을 얼마나 정밀하게 만나고 있을까?

　그러나 이 꿈이 육신과 둘일 수 없는 하나의 존재라는 사실을 부정하거나 피할 필요는 없다. 그것은 이 세상 자체가 꿈 동산으로 이루어신 꿈속의 여로이다. 이를 경험하고 느낀 언어 표현의 조형적 유희(遊戲)가 곧 예술이며 우리의 삶이기 때문이다. 꿈을 창조하는 자신의 언어를 설명하기보다 그 본디에 숨어있는 욕망이 무엇을 향해 투혼을 불사르고 있는 것인가를 자답해 본다.

돌장승 *Patron Saint*
광목 수묵 혼합채색 Cotron Indian ink mixed colors
28.0×36.0cm, 2017

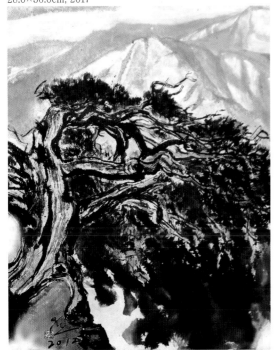

천년 살고 천년 죽고
Thousands of years old and thousands of years old
광목 수묵 담채 Cotron Indian ink mixed colors
38.0× 50.0cm, 2012

이는 모든 예술에 있어서 어느 분야를 막론하고 작업을 통해서 이루겠다는 야망보다는 이루기 위해 좇는 그것이 예술적 속성이라는 본능이 아닐까 생각한다. 그러나 다만 창조되어지는 그 무엇을 좇는 無作爲的인 행위의 현대성이라는 모든 창작예술은 자신이 몸담고 있는 환경 문화에 따라 영향을 입기 마련이다.

창이라고 하는 것은 이 세상에는 없는 새로운 것이라고 말하지만 창조의 본체는 이 세상 어딘가에 量(Energy)으로 남아서 모양을 드러내지 않고 있던 것이 서로 유기적인 緣起 속에서 새롭게 보이는 것이라고 믿는다.

예술이란 일상과 그 환경을 떠나서 또 다른 새로운 그 무엇이 계속 기다리는 理想 國土가 아니다. 다만 자신이 그것에 목말라 하는 것은 평범한 진리 너머에 새로운 이상이 있음을 추구하는 욕망의 덫 때문일 것이다. 그래서 예술은 무작위의 새로운 그것이 최근일수록, 다시 말해서 가장 늦게 모습을 드러낸 것이 모던한 것으로 현대성이 부여된다.

창조되어진 새로운 것 즉 현대성이라는 모던한 것에 주목해 보면, 과거는 이미 흘러가서 없고 미래는 아직 오지 않아서 없다. 그러나 현재라는 순간은 흘러가서 없는 과거 없이 존재하지 않는다.

그러므로 현대성이라는 것은 어느 시대 누구에게도 다 적용되는 것이므로 모던한 가치관의 올바른 존재가 결코 물질에 있는 것이 아니고 정신에 있음을 현실의 꿈은 일깨워 주고 있다.

따라서 모던한 새것이 존재한다는 의미는 과거를 관조하는 정신세계의 전통적 바탕 없이 그냥 이루어지는 것이 아니다. 그러므로 현대의 새것은 과거의 단절이 아니라 연장인 동시에 꿈의 지속이다.

앞에서 언급했듯이 이 세상이 하나의 꿈일 때 그 누구도 꿈이 아닐 수 없다. 내 무작위의 행위가 가장 가까운 오늘의 순간을 포착하는 것이 내 꿈의 파편들이다.

이 꿈 조각의 잔치마당에 오직 오늘이 있을 뿐이다. 창조라는 話頭에 매달려 신기루 같은 고통의 연속을 달리는 무궤도 꿈 열차에 실려 끝없이 돌고 있다. 나는 이렇게 꿈을 먹고 꿈을 그린다. 그러나 언제쯤 꿈에서 깨어날지는 모른다. 내 육신을 기지고 꿈에서 깨이니는 날 내 예술은 완성을 볼 것이다.

죽음 말고 그날은 있을 것인가? 번쩍이는 칼날 세우고 서방님도 없이 잉태의 꿈만으로 성자를 볼 참인지 생각은 저 하늘에 밝은 해를 보챈다. 산고의 아픔은 붓끝에 피어날 꽃망울이 되어…

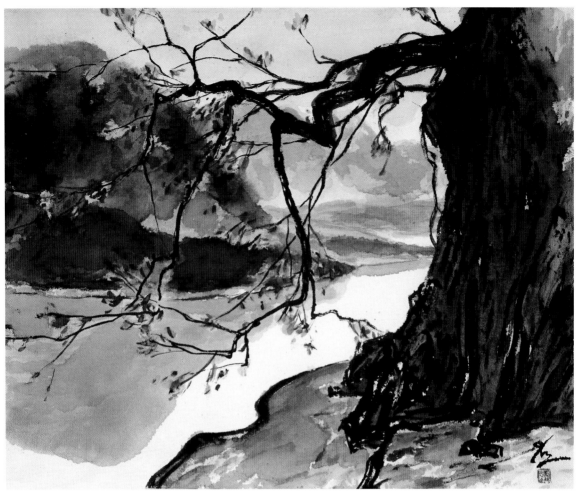

봄이 한창 *Spring is in full bloom*
가공 캔버스 수묵 채색
Canvas, Indian ink colors, mixed colors
603×52.0cm, 2013

A painter's words
Thinking of my work step

This world we live in is a big dream. I do not know when it is a small dream, but the bigger the shape, the clearer it is. So when I wake up with this big dream, I feel that the body think feels soul. How precisely are i meeting a great dream that wakes up in the flesh.

However, it is not necessary to deny or avoid the fact that this dream is a unity between the body and the body. It is a journey of dreams made up of a dream garden itself. This is because the formative play of language expression that we have experienced and felt is art and our life. Rather than describing his own language of creating dreams, I answer that the desire hidden in his bond is what he is firing toward.

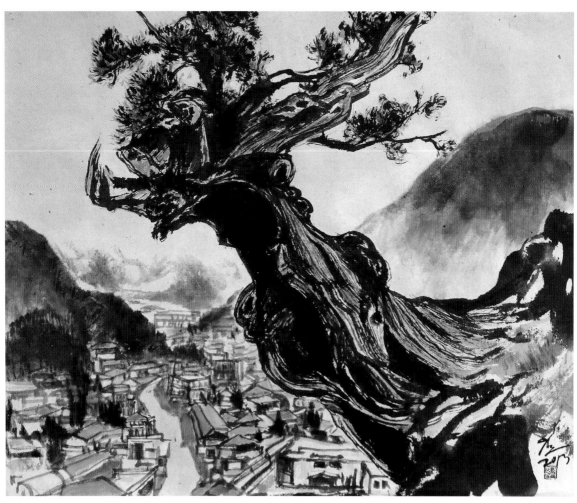

2천년 울릉도 향목
God tree. Ulleungdo
3중선지 수묵 담채
Oriental paper Indian ink
65.1×51.0cm, 2013

I think that it is the instinct of artistic attribute that pursues to accomplish rather than ambition in all arts to accomplish through obstacles and work. However, all the creative arts, which are the modernity of non-action, pursuing something to be created, are influenced by the environmental culture in which they are embodied.

It is said that creation is a new thing that is not in this world, but its main body remains energy somewhere in the world and does not show its shape. In the end, creation art believes that it is created and renewed in an organic relationship with each other.

Art is not an ideal nation land that keeps waiting for something new and new from everyday life and environment. But it would be a trap of desire to pursue a new ideal beyond ordinary truth. So art is a random new, the more recent it is, in other words, it is modern that it is the latest and most modern appearance

If you pay attention to the modernity of the new, the modernity that has been created, the past has already flowed,

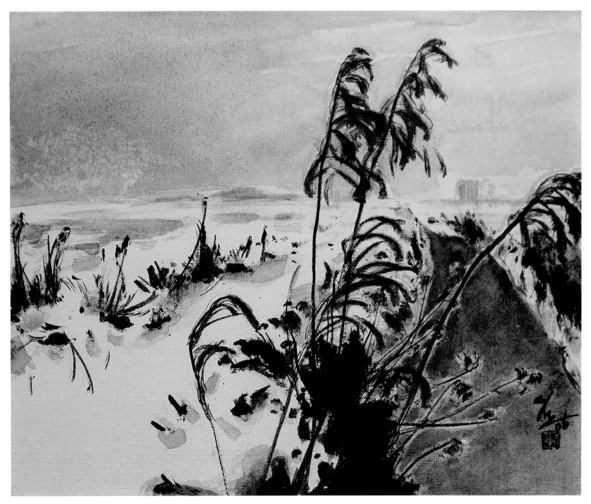

설원 *Snowy fields*
광목천 수묵 담채
Cotron Indian ink mixed colors
45.5×37.9cm, 2010

The future has not come yet. But the present moment exists because of the past that has flowed.

Therefore, modernity is applied to anyone in any age. The dream of reality realizes that the right existence of the values is not in the material but in the spirit.

Therefore, the existence of modern things does not just happen without the traditional background of the mental world contemplating the past. Therefore, the new one of modernity is not an interruption of the past but an extension and a continuation of dream.

As mentioned earlier, when this world is a dream, nobody is a dream. It is the fragments of my dream that my random action captures the moments of the nearest today.

There is only today in the feast of this dream sculpture. It is endlessly circulating on a martial dream train that runs a series of painful miracles hanging from the head of creation. I eat dreams and

애타는 농심
Farmers waiting for rain
가공캔버스 수묵 혼합채색
Canvas Indian ink colors, mixed colors
100.0×80.3cm, 2016

draw dreams. But I do not know when I will wake up in a dream. The day that I wake up from my dreams with my body, my art will see perfection.

Could I meet the day that I was created without being dead? Even though there is no husband, the mind always dreams of giving birth to the creative god.

So I wait for the God of creation to be born and I always look at the bright sun of that sky. My pain is to bloom the flower buds that bloom at the end of the brush. / Kang haeng-won

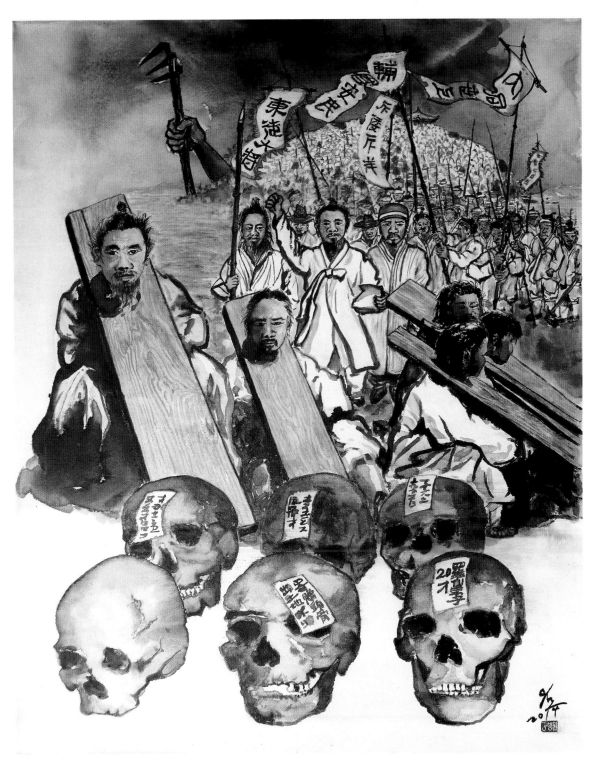

동학농민혁명의 회고
The Interpretation of Donghak Farmers' Revolution
가공캔버스 수묵 담채 Canvas Indian ink colors, mixed colors
80.3×100.0cm, 2014

윤산의 인간과 예술 행적

원동석(미술평론가)

윤산과의 인연

좋은 친구를 사귀는 것은 평생가는 즐거움이다. 자식들에게 당부하는 말도 친구 만들기는 재산 목록이라고 나는 늘 강조한다. 내가 공자의 어록에서 좋아하는 구절은 '먼데서 벗이 찾아오니 즐겁고 날마다 배워 익히니 즐겁다'와 '아랫사람에게 배우는 것을 부끄러워 말라'이다. 나의 삶은 이 두 가지 방향에서 벗어나지 않았다. 윤산 강행원은 내 7~8년 연하이지만 성정이 강직하고 바른 소리를 할 줄 알아 지금껏 속말을 나누며 산다.

한국미술계에서 그 같은 사람 서너 명만 있어서 뭉칠 수 있다면 변혁운동을 다시 세울 수 있을 것이다. 윤산과 인연하게 된 것은 그가 서울화단의 화가 데뷔 전인 문예진흥원 미술회관의 처녀전에 시인 김일로 선생 소개로 함께 참석하여 인사를 나누면서부터다. 그때 함께했던 3년 전에 작고한 최하림은 목포만이 아닌 남도 최고의 시인이다. 후배인 윤산과도 친분이 두터운 사이이다. 처음 보는 윤산을 야생마라는 이명을 남겨 잘 길들여지기를 바랐던 기억이 있다. 40여 년 전의 인연이다.

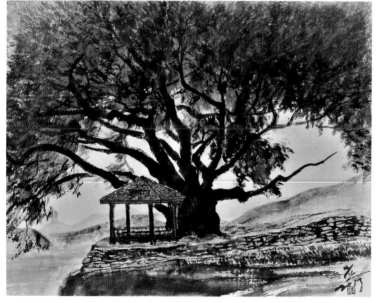

당산나무와 정자
A gigantic tree and a pavilion
3중선지 수묵 담채
Oriental paper Indian ink
65.1×51.0cm, 2013

윤산의 성장배경

윤산은 1947년생 무안 운남면 출생이다. 서당 훈장하는 엄친 아래서 4살 때부터 천자문을 배우고 붓글씨를 익혀 인근의 신동소리를 들었다. 중학교 2학년 때 모친이 장병으로 별세한 뒤부터 가세가 기울어 가사를 이끌던 형님 사업마저 실패하는 어려운 역경에 처해 고교진학은 꿈도 꿀 수 없었다. 그러나 포기하지 않고 광주로 유학하여 고학을 하였으나 극복하기 어려웠다.

그때 출가를 결심하고 청화스님을 찾아가 그 배려로 사문이 되어 간경과 수행을 게을리 하지 않았다. 그 후 수행자의 몸으로 학교를 복학하여 승속을 오가는 한 시절을 보낸다. 윤산은 광주의 남룡 김용구 선생에게 서예를 배워 필법을 익히며 화가로서 출세하는 꿈을 키운다. 그림의 스승이 없는 독학의 자수성가이다.

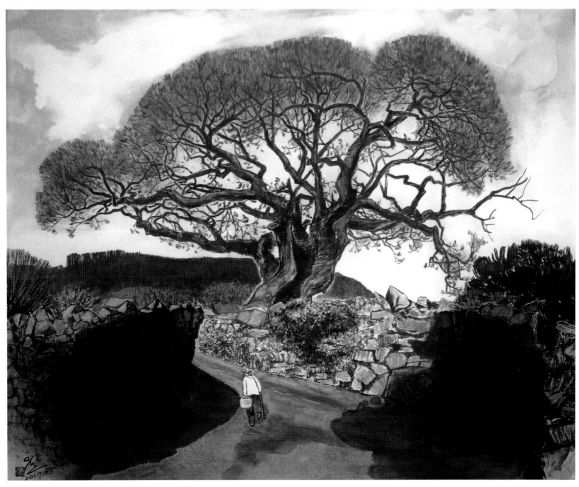

고을 수호신목
A great hulking great tree
가공캔버스 수묵 혼합채색
Canvas Indian ink colors, mixed colors
162.2×130.3cm, 2017

그는 목포권 출신 작가로 보지만, 광주 조선대 부고 야간을 다닌 바람에 목포에서의 그의 족적은 거의 없다. 다만 19세 때 목포의 터주 시인 김일로 선생과 목포역 부근 수향다방에서 1965년 최초의 발표전인 시서전을 연 것이 전부다. 그때는 전시관이 없어서 다방전이 관행이었다.

윤산의 큰 스승

그의 스승은 큰아버지이 아들, 종형이 되는 청화스님(1923~2003년)이다. 그 분의 행장 일대기를 쓴 윤산의 '청화스님의 삶과 정신세계'가 상세하여 재차 언급할 필요도 없지만, 그분의 고명한 행적을 들은 적이 많아 뵙지는 못했어도 존경심을 갖고 있다.

청화스님은 해남의 법정스님과 더불어 목포권 지성사를 넘어 전국에 빛나는 두 큰 별이다. 청화의 속명은 강호성, '37년 15세 나이로 도일하여 5년제 대성중학교를 마치고 귀국하여 운남 초교 선생을 한다.

교육자로서의 더 큰 꿈을 실현코자 다시 광주 사범을 졸업한다. 대학 진학의 일본 재 유학시절에 2차대전의 총알받이인 학도병으로 강제 징용되어 진주에서 훈련 도중 운이 좋게 해방이 되었다. 그 이후 좌우 이념 대결이 심각해지

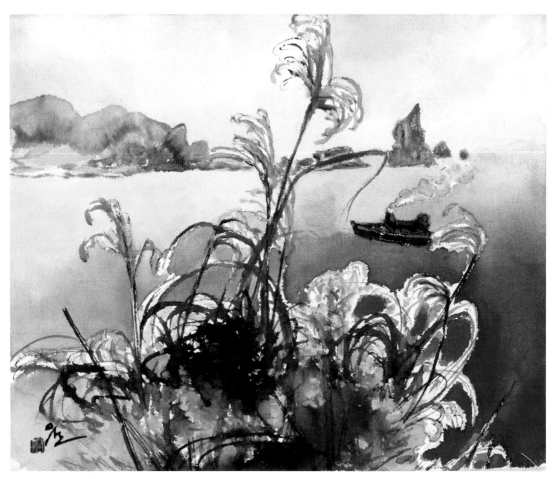

한려수도광목 *Han Lie-Sudo Yeosu*
수묵채색 Cotron Indian ink mixed colors
45.5×37.9cm, 2014

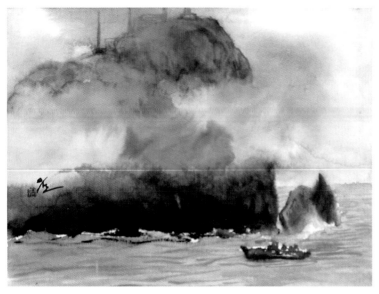

칠발도의 운해
Cloud and fog of Chilbaldo
광목 수묵채색
Cotron Indian ink mixed colors
45.5×37.9cm, 2014

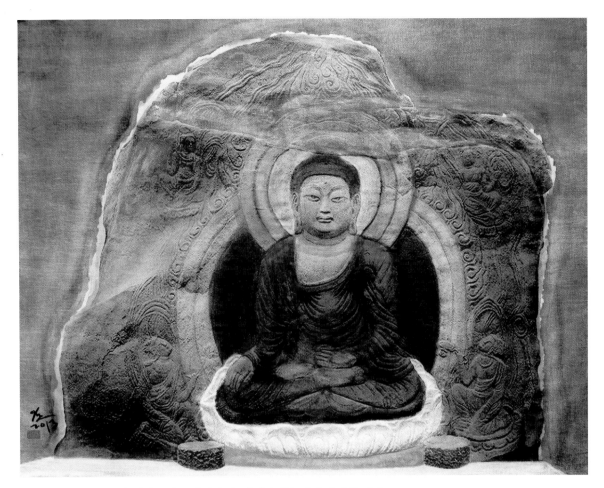

남미륵 마애불
Maitreya in the South of hills
광목20수 도말부조 수묵 채색
Cotron Indian ink mixed colors
116.8×91.0cm, 2013

자, 장성 백양사로 몸을 피하고 운문암에서 '금타대화상'을 만나 속세를 버리고
출가를 결행한다.

6.25 전쟁으로 황폐한 고향의 계몽을 위해 '망운중학교'를 세우고 불심을
전파하기 위해 혜운사를 창건한다. 그는 50여 년 동안 장좌불와(長坐不臥), 눕
지 않고 앉아서 수행한 한국 최고의 선승이다. 불자라면 한국불교사에서는 따
를 수 없는 그의 수행력과 행적을 모르는 사람이 없을 것이기에 이만 적는다.

윤산은 이와 같이 희대의 대종사를 스승으로 모시고 살면서 최하림이 말했
던 야생마 같은 기질을 다듬어 온 수행력을 바탕 한 행동하는 양심이 오늘 그
가 쌓아올린 예술 행적과도 만난 것이라고 본다. 윤산은 속퇴 이후 줄곧 예술게
에 몸담고 살면서 평상심의 창작 삶을 메모한 자신의 수상록에서 나음과 같이
토로한다.

"큰 욕심을 지니고 생사의 문을 부셔 없애는 영생의 길을 택하였다가 그
큰 욕심을 감당하지 못하고 출세간의 작은 욕심에 매달려 여느 날 사문을 떠나
는 바보가 되었다. 그동안 바보는 좋아하는 일들을 아무런 후회도 구애도 없이
돈, 눈치, 시간도 의식하지 않으며 오욕을 유혹하는 사바의 삶에서 자유로운 몸
으로 살아가고 있다. 바보는 어떤 욕망도 희망도 생각지 않고 오직 내가 좋아하
는 것에 더 깊이 빠질 수 있는 현재만을 위하는 삶이 늘 자신의 모습이었으면
한다."고 적고 있다.

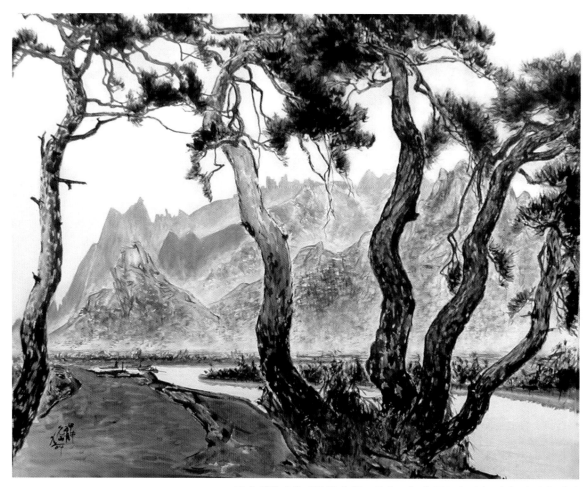

노송과 월출산
Old Pine and Wolchum Mt.
캔버스 도말부조 수묵담채
Canvas, Indian ink colors, mixed colors
162.2×130.3cm, 2010

그렇다 철학사의 인문학에서는 현재보다 더 중요한 것은 없다. 우리의 삶이 행복하지 못하고 고통하게 된 이유가 바로 불교철학에서 사유한 무소유의 실천을 망가뜨린 욕망으로부터 비롯되듯이, 그 병통은 누구라도 예외일 수 없을 것이다.

이 문제에 대해 윤산은 작가가 품은 야심도 마음 속에 비밀리에 자리 잡은 무서운 욕망이기는 마찬가지라고 정의한다. 이 역시 미래에 무엇이 되겠다거나 무엇을 이루기 위한 삶은 항상 경쟁과 염려의 그림자가 따라다니기 마련이어서 어디에 몰입할 수 있는 자유로움이 없다는 것이다. 하지만 그는 필자의 비평적 충언은 잘 수용되지 않는 이와 같이 특유한 자기 고집이 있다.

아직 가꾸고 있는 예술경작을 헤아리지 못하지만 작황에 부진이 있다면 이론적인 논리보다 안이한 습벽 때문이란다. 문제는 오직 자신 스스로가 현재의 삶에 철저하게 깨어있지 못한 실천력 부족과 게으른 구석이 몸에 배인 인습이 가장 큰 적이라는 것이다.

그의 화두는 불교의 교주나 역대 모든 조사(성자)들의 삶이 진여를 위한 여여(현재 그대로)한 삶 자체가 철저하게 깨어 있었음에 대한 생각을 놓치지 않고 있다. 해서 그는 지나간 과거에 메이거나 돌아오지 않는 미래보다는 현재에 깨어있는 삶을 살기를 원한다. 따라서 현재에 깨어있는 그대로 진보의 발길이 된 윤산의 삶이 오늘 이 시대의 외로운 최선을 쌓아가고 있다. 윤산에게 청화스님

의 그늘은 그가 오늘을 지탱하는 그리움(연모)의 대상이자 큰 힘으로 작용한 전거가 아닌가 생각된다.

萬里行과 전국토의 사경행적

윤산이 이룬 작품경지

　윤산 작품은 산수 인물과 문인화, 서예, 전각 등 석고문인 비석글씨까지 포함, 대략 1,200여 점이 넘을 것으로 추산되는데 다작이 가능한 화선지 덕을 보지 않았다고 말하지 않을 수 없다. 서양화가로는 피카소를 꼽는데 3천여 점 이상이라고 한다.

　그의 카탈로그 제작도 총 15여 편, 작가에게 남는 것 '화집'뿐이라는 말이 있지만, 사실 전시 작품을 전부 도판인쇄하지 않는다.

　그 중에서 돋보이는 화집은 서문당에서 시판용으로 출간한 '한국문인화 윤산 강행원'이다. 여기에는 자신이 집필한 한국문인화론을 부록으로 첨부하고 있다. 그 다음은 동산방 화랑 초대전 화집이며 여기에 비평사를 써준 평론가는 윤범모이다.

　그 외의 여러 개인전에서 원동석, 이구열, 오광수, 이용우 등의 비평사가 보이며, 최열, 이성부, 고종석, 이남, 김남수, 김병종 등 이상의 분들은 일간지를 비롯한 미술 전문지에 장황하게 쓴 글들을 모아 편집한 것이다. 여기에 시인, 미술

부안호의 밤풍광
The night view of Buan
화선지 수묵
Oriental paper Indian ink
60.6×45.5cm, 2017

천년 살고 천년 죽고 B
Thousands of years old and thousands of years old. ,B
3중화선지
Oriental paper Indian ink
65.1×51.0cm, 2016

부 기자까지 합세하고 있으니 교우의 범위가 넓다.

윤범모의 글은 청량음료를 마시는 것처럼 시원하고 경쾌하다. 그가 불학에도 깊고 보니 윤산 그림의 특성을 일목요연하게 정리하고 있다.

아마도 그 시절에는 작가의 추천사를 쓰는 것은 평론가의 짭짤한 수입원이었다. 하지만 민미협을 함께 이끌던 평론가들은 예외였다. 윤범모도 그 중의 한 사람이다. 윤산의 경우는 동산방 초대전 이후부터는 거의가 본인이 직접 자서한 전시도록이다. 물론 글 쓰는 능력을 갖추었기 때문일 것이다.

당시 흔하게 유행하던 평론사의 추천사를 주례사 비평이라 하는데 축사 이외에 그림의 약점을 들추지 않는 것이 관례이다. 주례사비평이 유행하던 '누이 좋고 매부 좋던' 시절은 구매고객 대중에게 권위적 설득이 먹히던 시대, 미술의 호경기를 반영한다.

흔히 평론을 '작가의 묘지기', '소등에 붙어 다니는 쇠파리'로 비하하는 발언도 있다. 그러나 평론의 부재는 화단의 부재, 예술의 위기라는 사실을 근래 비평이 상실된 현실에서 실감한다. 나는 평론가를 작가와 동행하는 길동무, 고락(苦樂)을 나누는 사람이라고 본다.

우리에게 시대정신이 무엇인가 밝히려면 '국전' 제도미술의 성격부터 출발한다는 것은 미술판의 상식이다. 다 알다시피 '국전'은 일제총독부 주관의 '선전' 규정을 그대로 답습하는데 '독소조항을 강조함으로서 제도미술에 가두는 미술'이 국전의 정체이다.

민중미술운동의 출발은 이같이 갇힌 미술로부터 해방이며 자유로움이다. 체제 저항이다. 그는 80년대 들어 한국화 전공자들 가운데서 민중미술을 수용한 작가는 윤산이 유일하다. 해외유학하고 돌아와 철학자연하는 김용옥 같은 지식인이 민중예술가는 김지하 시인 하나 뿐이라고 한 소리에 아연실색하는 것이 어찌 나 뿐 일까? 윤산의 질타도 만만치 않았다.

윤산이 한국문인화전에서 보여준 작품들은 그의 세련된 필법과 용묵의 자재로움은 나아가 자연 만물간의 소통, 만개 발묵과 채색의 어울림 등 그 분야의 탁월한 소양을 유감없이 보여준다. 같은 장르의 제도권을 비롯해서 한국미술의 토종성을 확보한 민중미술을 지향한 서양화작가들은 도저히 범접할 수 없는 경

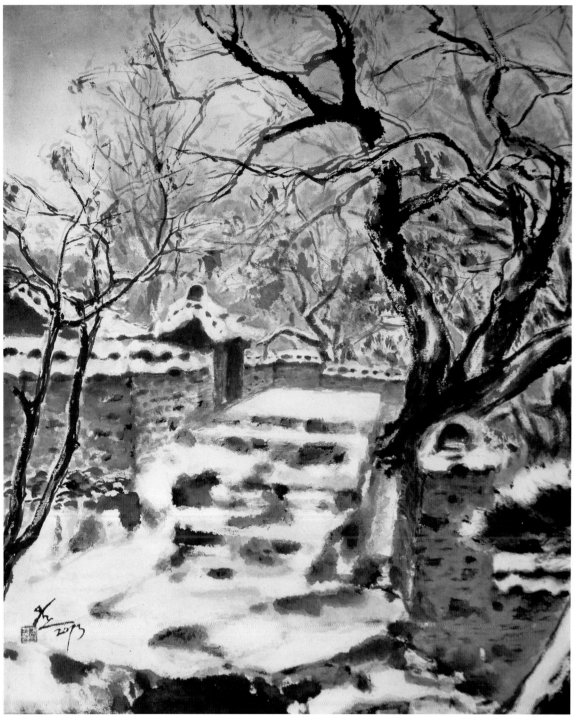

소쇄원 설경 *Soswaewon Snow Field*
가공캔버스 수묵담채
Canvas, Indian ink colors, mixed colors
60.6×50.0cm, 2013

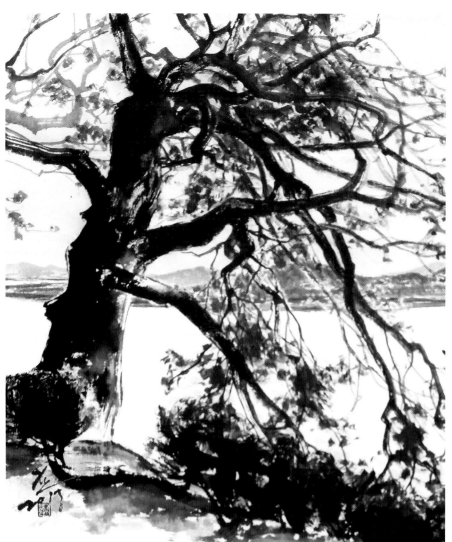

영산호의 거목
A great big tree in the lake of Youngsan Lake
화선지 수묵담채 Oriental paper Indian ink
70.0×56.0cm, 2015

지이다.

문인화론의 요지는 시속에 그림, 그림 속에 시가 있다는 시화 일치, 나아가 서법과의 합치이다. 이점 그의 5체 통달의 서법이 그림의 격조를 높인다. 이처럼 윤산의 예술세계에 대한 다양한 화목 섭렵과 이론체계 확립을 두호할 제도권 평자가 윤산의 예술세계를 논한다면, 한국의 문인화가들 중에서는 따를 자가 없을 것임을 전제한 시사였을 것이다.

그러나 그는 현실시각의 민중미술이 지향하는 그의 정신이나 의식이 전통화나 문인화에만 그치고 있는 것이 아니기 때문에 내가 보는 입장과는 사뭇 다를 수 있다. 윤산은 그림 시작의 바탕은 사생으로부터 출발하여 다져왔음에도 문인화의 이론저서를 내고 문인화에 관심을 기우리면서부터는 사생력을 도외시한 것이 윤산 사상의 알 수 없는 또 다른 점이다.

그러함에도 그의 '서권기'. 萬里行(만리행) '자연을 스승 삼는다'는 요지는 화가가 숙지할 비결이다. 윤산도 이점에 대해 깊이 인지 하고 있다. 그의 저서에서 한국문인화는 18세기 후반 진경 열풍을 이끌어 민족미술의 주제성 확보를 시사하고 있다.

그것은 중국의 사의(寫意)성으로부터 한국은 진경(眞景)을 기초한 시의(詩意)성으로 비교됨을 말한 것이다. 앞으로 남아있는 삶을 통해 어떤 변화를 가져올지 기대가 크다.

민중 미술운동의 성과

80년도 10월 한국화를 전공하는 젊은(소장)작가들이 동아일보 회의실에 모여 '전통과 형상' 그룹을 결성하고 매달 모임을 가졌다.

그때 윤산이 이 모임에 회장이 없이 간사 자격으로 회무를 맡아 수고를 하였다. 이 모임은 제도미술의 허위의식과 시대정신의 부재를 일깨우고 식민잔재의 틀에 매어있던 갇힌 미술로부터 해방을 얻고자한 발상에서 필자가 선동하여 결집한 것이다.

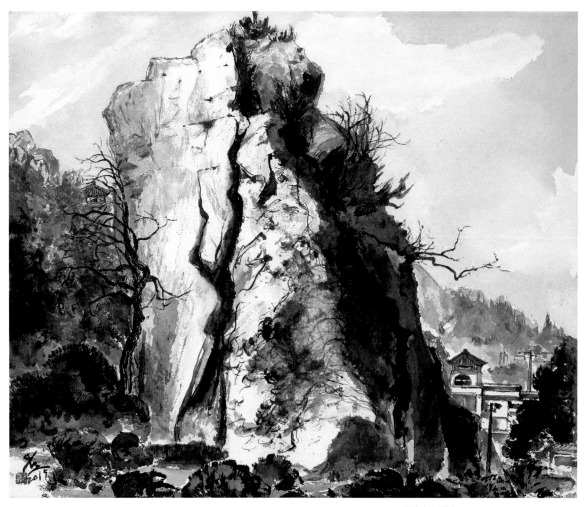

유달산 노적봉
Yudalsan Noodle Peak
캔버스 도말부조 수묵담채
Canvas, Indian ink colors, mixed colors
65.1×53.0cm, 2015

　시작은 미술계의 촉망되는 화단의 엘리트들의 모임이었으니 기대가 여간 컸다. 회원들은 총 16명으로 친구 최하림의 배려로 지식산업사 회의실에서 매월 발표회를 가졌다.

　이로부터 민중미술 운동의 파고를 예고하는 전초전의 시발이 된 것이다. 그 무렵 서양은 세잔느, 입체파에 의해 역원근법이 유행한다. 르네상스식 원근법은 도그마적 중세 신학의 독주에 대한 인본주의적 시각의 반영인데 20세기 산업화시대에서 노동계층 민중 소외 현상에 대한 반발한 심리 반영이다.

　한편으로 예술가의 자율성, 사회로부터 자유 구가, 해방을 함축한다. 원, 근의 거리 설정은 작가가 물상의 대상을 위나 아래, 어느 시점에서 보는가 하는 작가 시선의 임의적 설정인 것이며 동양의 시점은 움직이는, 생성 변화하는 이동적 시점이다. 겸재의 진경산수가 진가를 발휘하는 것은 조감 시법이다. 이론에 밝은 윤산도 이점을 잘 알고 있다.

　'전통과 형상' 그룹에서 유일하게 민중미술 운동에 뛰어든 작가는 윤산 뿐이다. 그는 서양화 중심으로 하는 운동에 적극성을 띄지 않았지만 이념전에 함께 참여했다.

　민중그림운동에 적극성을 보이기 시작한 것은 87년 신세계 화랑 개인전에

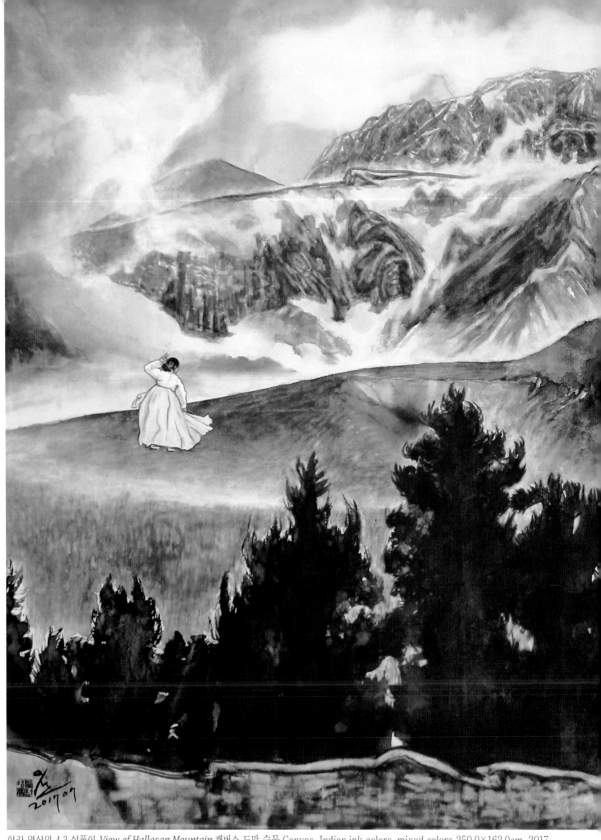

한라 영산의 4.3 살풀이 *View of Hallasan Mountain* 캔버스 도말 수묵 Canvas, Indian ink colors, mixed colors 250.0×162.0cm, 2017

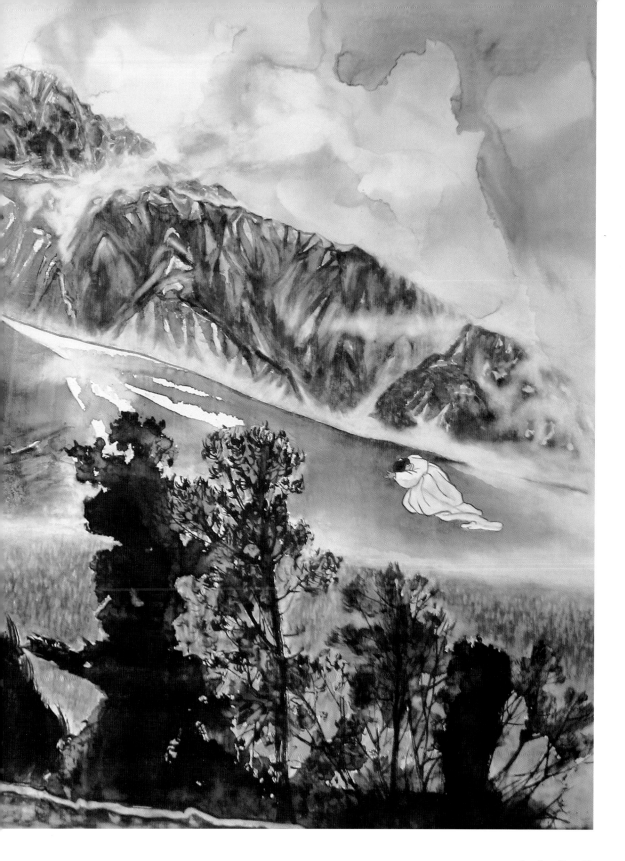

한라산 설경
Snowy scene of Hasnla Mt.
광목 도말 수묵 담채
Cotron Indian ink mixed colors
56.0×43.0cm, 2012

선보인 '관세음보살의 민중불교 역할도'에서부터라고 생각된다.

서문을 쓴 이구열 평론가가 상찬한대로 "'불교와 민중의 관계사회의 시각' 관세음보살과 난지도 서민의 모습을 담은 새로운 시각의 변환, '역원근법 시각의 묘사' 등을 통해 잠재적 역량을 보여준다."고 평자는 말한다.

그 당시 불교종단이 하화중생(下化衆生)의 보리심을 갖지 못한 세태를 이 작품 하나로 여지없이 풍자하며 힐난하는 그림이다.

지금까지 한국화 작가만이 아니라 불교 공모전 작품에서도 선보인 적이 없다는 점에서 윤산이 유일무인하다. 불교계가 망가한 시대의식, 양심을 지킨 것이다.

이 외의 민중그림으로는 국민의 함성, 고문풍자, 오월의 노래, 통일념원, 통일 살풀이, 눈물도 말라버린 어머니의 한, 동진강은 흐른다, 구국의 삼결 등 꾸준한 발표를 해 왔다.

하지만 윤산과 함께하던 동료들이 모두 제도권에 묶여 있는데 자신 혼자서만 의욕을 갖고 틀을 깨기란 쉽지 않은 일이다. 그 점에서 세월이 흘러 공감한 후배들이 나오기까지 외로웠을 것이다. 원래 예술은 외로움의 집을 짓고 산다.

흔히 민중그림은 당대 사회현실에 대한 '있는 그대로 모습을 반영한다는 점에서' 리얼리즘, 혹은 풍자나 비판을 내포한다는 점에서 '비판적 리얼리즘

(Critcal realism)'이라고 한다. 그리고 비판적 주체가 누구인가 따라서 '사회주의적 리얼리즘'(socialist realism)이 갈라져 나온다. 즉 민중의 주체가 중산층 브르조아지인가, 노동층, 프로레타리아인가 따라서 입장 표명의 노선을 달리한다.

민중의 주체를 역사 추동의 담지자로 인식하며 자연의 서정세계(순수주의)에 포용됨으로써 우리 예술의 독자성, 창조적 역량을 발휘할 수 있는 이론 기반이 선다. 시인 최하림 말대로 '역사주의'와 '순수주의'로 압축 표현된다.

그러나 현재의 상황은 위기이다. '신자유주의'(금융자본주의)는 빈부의 격차를 심화시킴으로서 자본주의 모순, 종말을 예고하는 진보적 지식인의 목소리가 있는가 하면, 한국 자본주의 예속을 당연시 하면서 순응하고 권력의 배분에 아첨하는 사이비 지식층이 주류를 형성한다.

인류가 물질신앙을 종교로 삼을 때 빚어지는 비극을 실감하지 못한다. 물질의 이익은 선연한데 인간의 '정신' 영혼 '불성' 마음 같은 것은 존재하는 것인가 의심하는 무신론자의 생각을 흔들리게 한다. 물론 논쟁의 자유는 무한하다.

우주 자연의 만물에 보편적 법칙이 있다면, 인간을 포함한 모든 만물은 평등한 것이며 자연은 인간의 소유물이 아니며 따라서 소유권 주장은 자본주의 허상이며 이 같은 원칙의 실천이 인간에게 자유, 사랑, 자비의 마음을 일으키게 한다는 사실이다.

성산 일출봉 설경
Seongsan Ilchulbong Scene Scene
캔버스 도말 수묵 채색
Canvas, Indian ink colors, mixed colors
90.9×72.7cm, 2016

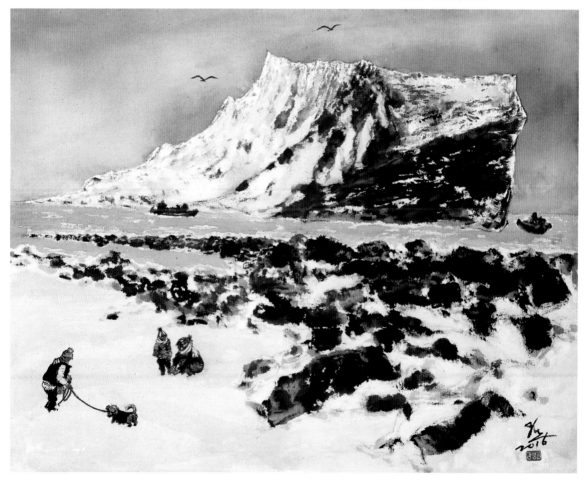

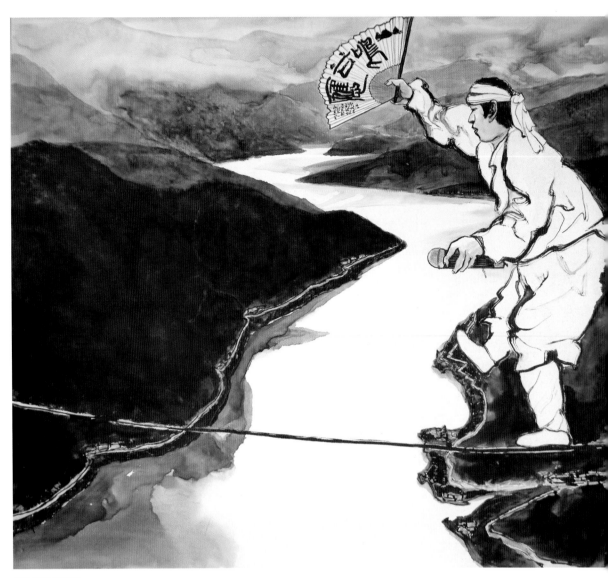

우리 강산 얼씨구!
What a waste of our soil!
캔버스 도말 수묵
Canvas, Indian ink colors, mixed colors
300.0×200.0cm, 2010

따라서 종교가 성자의 가르침이 필요하듯이 절차상에 있어서 성자의 말씀이 담긴 경전은 믿는 자로 하여금 절대적이 듯이 화가들에게 예술이 시세 변화에 따라 아무리 자유한 것이라 할지라도 전통적으로 내려오는 미학이 담긴 화론을 없인 여길 수는 없는 일이다.

이런 점에서 이론과 실기를 양립한 윤산이 남은 여생을 헛되이 보내지 않고 자연의 새로운 관조를 탐미한다면 또 다른 새로운 세계를 분명히 열어 나갈 것으로 기대해 마지않는다.

의식의 지평

윤산 그림의 소재의 폭은 넓고 재료도 다양하다. 그의 만리행을 보여주듯이 국내 산천은 아니 돌아 본 곳이 없고 해외 여행지로는 일본, 중국, 동남아, 유럽, 등 킬리만자로 산행의 아프리카를 돌면서 사생한 그림을 남긴다.

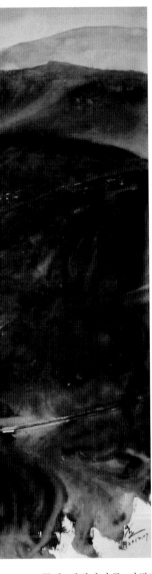

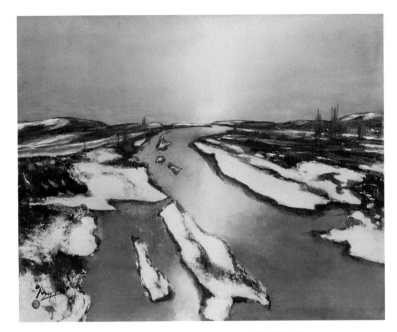

겨울 한천 *Winter agar*
광목 수묵 혼합채색
Cotron Indian ink mixed colors
44.0×33.0cm, 2010

　무안 갯벌바다를 여행하면서 갯벌에서 일하는 여인상을 그리고 근대화의 기점이 되는 갑오농민전쟁이 발발한 만경강을 탐사하면서 '보국안민의 기치를 든 전봉준 화상그림'도 보여준다. 나와 내금강 관광을 하면서 '묘길상', '삼선암' 식품을 선보이기도 하였다.

　그의 서법 장기인 문인화의 사군자 취재에서 추사 뺨치게 운필의 묘미를 발휘한다.

　그리고 '차 한 잔 들고 가시게' 불교적 선화(禪話) 그림에서는 차 한 잔의 향기 속에 삼라만상의 기가 살아있음을 암시하는 화두를 던신나.

　반면에 윤산은 김지하식 난초화는 손장난으로 치부한다. 김지하에게 품었던 연민, 그 변절을 향해 던진 칼럼 독설 "뒤늦게 남기는 김지하씨의 죽음에 받치는 조사"에서 그가 다카기 마사오(박정희 일본명)의 군부독재를 혐오하고 박근혜 지지로 돌아선 것을 맹렬히 비난하는 글을 올린 것은 윤산만이 할 수 있

는 냉철함이다.

또한 이명박이 우리 자연의 젖줄기인 4대강 사업을 강행하는 바람에 민주당, 기독교, 천주교, 불교계가 전국적으로 반발하며 분신자살하는 승려까지 나왔다. 나는 이를 기회로 민중미술의 순회전을 벌일 계획으로 윤산과도 함께 추진하기로 입을 맞추고 불교계의 장소 제공의 편의를 도와달라고 요청한 적이 있었다.

불교 쪽 일을 맡았던 윤산의 대답은 우리를 도와 줄 봉원사 주지가 탄압되어 일이 어그러진 것이라고 말한다. 이들 종교가 과거의 문화유산을 먹고 산다는 것은 현대종교의 현주소, 우리 정신의 참담함을 그대로 보여준다. 미래가 보이지 않는다.

이점 윤산은 사대강 사업 반발 기류의 막바지인 2011년 11월 자신의 저서 '한국문인화사' 출판기념 초대전시를 통해서 '춤추는 한국인'이라는 주제로 발표전을 갖는다. 파주 헤이리에 있는 한길아트스페이스라는 큰 전시 공간을 춤추는 한국인상과 사대강을 질타한 춤 패러디와 독도를 춤으로 형상화한 대형 작품들로 큰 전시공간을 메운다.

하지만 초대자 역시 작가의 지나친 의식의 칼날을 썩 좋아하는 눈치가 아니다. 전시의도가 춤 본래의 순수성은 아니지만 그는 우리 춤의 미학 철학의 의미를 알고 있어 다음과 같이 팸플릿 서문에서 토로한다.

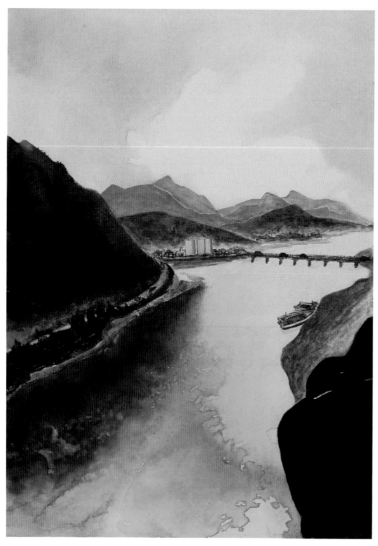

녹조로 뒤 덮인 강
A river covered with green algae
캔버스 수묵 채색
Canvas ink coloring
80.0×60.0cm, 2017

"춤은 언어로서 담아낼 수 없는 희노애락의 몸짓이기도하다. 인간 심연에 이는 흥거움과 비탄까지도 가장 극적인 바람을 몸으로 하는 동작이다. 더 크게 확대하면 동물이나 곤충의 몸짓까지도 내포할 수 있다. 철학적으로 접근하면 有爲와 無爲의 극적 요소들에 대한 감정을 온몸으로 담아내는 인간의 정신세계를 승화한 예술행위의 무화이다."

춤은 자연의 무엇을 모방으로 삼은 이미지 일까? 이런 상상을 하며 전시 작품을 둘러보면서 자연을 춤으로 형상화한 독도 패러디와 4대강 사업의 반대를 절규한 패러디에 의미부여를 본다.

사대강은 죽은 강을 뜻하여 한문 음과 뜻 그대로 죽을사(死) 큰대(大) 물강(江)자를 전서로 형상화한 말뚝이의 춤이 가위를 상징한 몸짓으로 큰 강 지류와 함께 대칭으로 그려져 "강물은 흘러야 한다"는 명제를 달고 있다.

분명 자연과 내가 둘이 아닌 하나의 생명인데 자연의 생명을 죽이는 것은 우리의 생명을 위협하는 것이나 다름없다. 윤산은 우주의 모든 생명이 하나의 대 생명임을 알리는 환경생명 부양의 절대 가치를 정부를 향해 일깨우는 작가

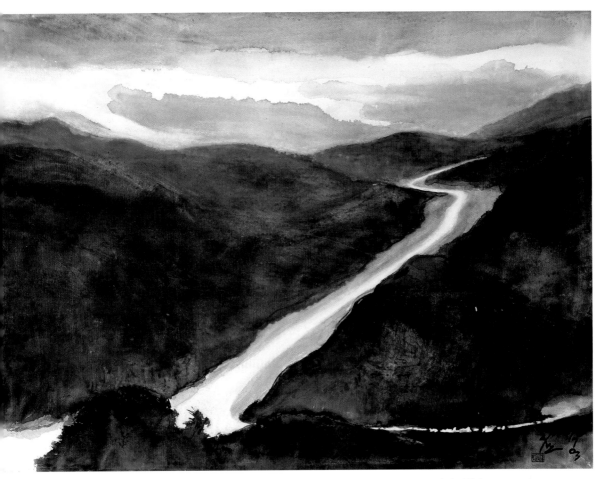

국토의 강 발원지
The scene of a river night view
캔버스 도발 수묵
Canvas, Indian ink colors, mixed colors
108.0×80.8cm, 2017

의 명훈을 건 절명한 메시지를 펼쳐 보인 것이다.

윤산에게 춤은 언어를 넘어있는 희노애락의 몸짓 그대로의 율동이 곧, 생명 언어라는 점을 차용하여 그림을 통해 의미를 담고자 했던 것이다. 이 '외에도 물길순례, 배들평에 흐르는 역사의 강' 등 120호의 대작들로 장식한 그의 시대 정신과 의식의 발로를 높이 사고자 한다.

그 연작으로 2012년 민족미술 리얼리즘 전에서 3백호가 넘는 '우리강산 얼 시구'를 발표하여 사대강 문제를 끝까지 묵인하지 않고 있다. 또한 그는 배들평 에 흐르는 역사의 강에 붙여 다음과 같이 말한다.

"강물도 역사도 흐르는 것이 순리이다. 인위적으로 막거나 거슬러 오르게 하는 것은 섭리에 반하는 일이다. 그 교훈이 배들평에 남긴 역사의 강(동진강) 지류의 만석보(萬石洑) 유지이다. 1894년 고부군수 조병갑의 폭정으로 백성들 의 피와 땀을 강제한 보(洑)가 미침내는 민중 봉기에 의해 허물어진 역사의 현 장이다. 당시 이 보는 물길과 인권에 대한 정의로움을 함께 막아버렸던 트라우 마였다. MB정부가 강행하는 사대강 보막이도 이 교훈과 무관할 수 있을까?"

1990년 중공의 문이 열리자 윤산이 중국을 거쳐 백두산을 기행하면서 그 상황을 통일염원에 대한 간절한 내심을 '백두산에 올라'라는 4절 시로 절규하 고 있다. 앞 절은 생략하고 그 마지막 절인 '백두산아 대답하라'에서

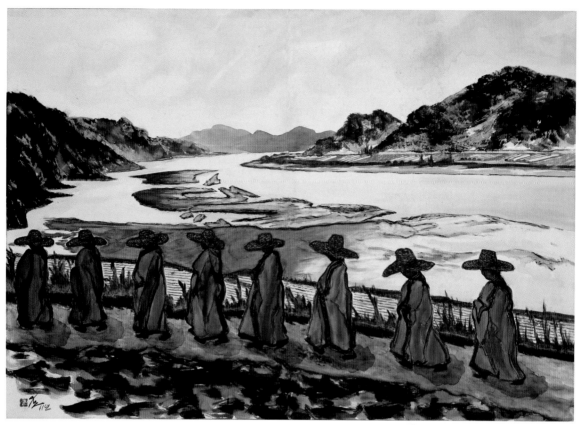

물길 순례
The clergy's A pilgrimage to a river
가공캔버스 수묵 혼합채색
Canvas, Indian ink colors, mixed colors
192.0×135.0cm, 2011

말끝마다 슬기롭다는 이 민족인데/ 어이해서 이 민족이 이 꼴이던가./ 백두산아/ 백두산아/ 그 정기 민족의 영산아/ 우리의 소원은 통일/ 통일조국 그날만세/ 외쳐 봐도/ 외쳐 봐도/ 메아리는 어디가고 대답도 없나/ 고요한 물빛에 너의 모습이/ 공포로 엄습한 너의 요동이/ 우리의 아픔인 듯/ 천지의 짙푸른 쪽 빛같은 그리움이/ 가슴에 남아/ 가슴에 남아…

음미해보면 지혜스럽다는 이 민족이 무엇 때문에 이데올로기의 각을 세우는지? 영산의 이름을 부르며 남북이 하나 되자는 소원을 품고 통일될 평화적인 그날을 만세에 누리자고 절창해 보지만 산울림마저 없다.

본래는 쪽빛 같이 분명한 한민족이 공포로 엄습해야 했던 지금까지의 시간성이 우리의 아픔이라고, 쪽빛 같이 짙푸른 민족혼이 그리움으로 남는다는 절규이다. 다재한 윤산의 이러한 시 감정의 사상적 심층에는 불교 신앙이 자리한 무소유의 자유함으로부터 평화적인 사유가 깃들어 있음을 암시하는 동시에 분쟁 없는(이데올로기를 넘어서는) 영원한 하나의 조국을 그리고 있다.

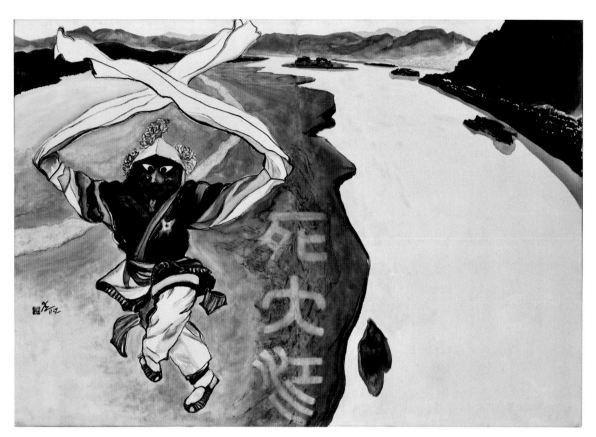

얼쑤, 강물은 흘러야 한다
Rinsel, rivers must flow
가공 캔버스 수묵
Canvas, Indian ink colors, mixed colors
192.0×135.0cm, 2011

Yoonsan's human and artistic activities

Won Dong-seok (art critic)

Relationship with Yoonsan

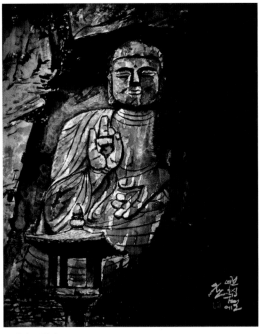

금강산 묘길상
Mt. Geumgang Amida Temple [Myo Gil xiang]
가공캔버스 수묵 혼합채색
62.6×72.7cm, 2011

Making good friends is a pleasure for life. I always emphasize that making friends is a list of properties. My favorite phrase of Confucius is that my friend is happy to learn and learn every day. And don't be ashamed to learn from your inferiors. My life did not deviate from these two directions. Yoon-San Kang Haeng-Won is seven to eight years younger than me. But his personality is strong and he speaks right. So far, I live by sharing my heart.

If only a few people like Yoon-San can unite in the Korean art world You will be able to rebuild your revolutionary movement. The relationship with Yoonsan dates back to 40 years ago. I remember when I met Yoon-san with the best Korean poet, Choi Ha-lim, who died three years ago.

I am also familiar with my colleague Yoon-san. Yoon-san opened his first exhibition, which was the painter's debut at the Fine Arts Promotion Center in Seoul. At that time I attended an art exhibition with poet Kim Il-ro. It was 40 years ago. We remember that we wanted him to be a great painter by giving him a nickname calling it a wild horse.

Yoonsan's growth background

Yoon-san was born in 1947 in Un-nan, Muangun. After his mother died of a chronic illness in the second year of junior high school, his family situation became very poor. Big brother, who led family business, was in a difficult position to fail. Going to high school could not dream. However, it was hard to study in Gwangju without giving up.

At that time, I decided to go out and visited the Chung-Hwa Buddhist monk. I became a Buddhist monk with his care and worked diligently on meditation and scripture study. After that, he returns

일출
Sunrise
수채화지 수묵
Watercolor Indian ink
30.0×21.0cm, 2015

to school as a monk. Yoon-san learns calligraphy from Mr. Yong-ku Kim, a native of Gwangju, and develops his dream of becoming a painter. He become a painter on own without the teacher who instructed the painting.

He seems to be a writer from Mokpo, Since he attended Chosun University affiliated high school in Gwangju, his footprint in Mokpo is very few. At the age of 19, Kim Il-ro and Mokpo Daebang Gallery opened the first exhibition of Sihwa in 1965. At that time, I did not have a gallery, so I went to tea room.

Yoonsan's great mentor

His teacher is the son of his big father, a chief monk of 'Qung-hua' (1923-2003). There is no need to mention again the detail of Yoon-san's "Life and Spirit of the Qung-hua Buddhist monk" who wrote his biography, but I have a lot of respect even though I have not heard much of his famous act.

Qung-hua monk are two big stars shining all over the country beyond the intellectuals of Mokpo in addition to the court monk of Haenam. Qung-hua monk was the supreme leader of Buddhism in this

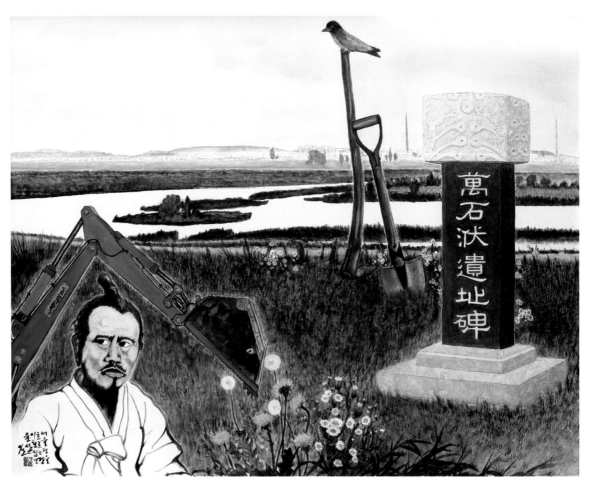

배들평을 흐르는 동진강
Dongjin-gang
캔버스 수묵 혼합채색
Canvas, Indian ink colors, mixed colors
162.2×132.3cm, 2010

age with knowledge and wisdom. The name of the Qing-hua is Kang Ho-Sung. 'In 1937 he went to Japan to study at the age of 15, He graduated from Daesung Junior High School and returned to my home country to become a teacher at Wn-nam Elementary School.

To realize a bigger dream as an educator, He graduated from University of Education, Gwangju again. After studying again at a Japanese university, he was forced to be a student soldier of the Second World War and was released from training in Pearl. And it was liberated from Japanese tributary. Since then, the ideological confrontation has become serious. So to avoid ideological confrontation, I went to 'Baekyangsa Temple'. There he meets the 'gold-ta' monk and decides to become a monk.

After that, '6.25 War.'By destruction he established 'Mangun Middle School' for the development of his hometown. He has day and night meditation on for 50 years, he is the in who has sat down like a Buddha. He It was the best Buddhist leader in Korea. Buddhist history, stops writing because 'Qung-hoa' it is a famous great Buddhist monk, who can not follow his ability of achievement.

Yoon-san has lived in the art world since he left Qung-Hwa Monk. In his own record, he notes that his usual creative life is as follows.

"I chose the way of eternal life with great greed and breaking the door of life and death. However, I could not cope with the big greed and became a fool who left the monastery any day by hanging on the small greed. In the meantime, the fool was not conscious of the time he noticed money without any regrets and courtship on his favorite things. From then on, I lives as a free person in the life of a society that tempts ' Instinct succor(money, beautiful woman, gourmet, honor, sleep)'. The fool did not think of any desire or hope. I just want to be a life that is only for the present that can fall deeper into what I like." Yoon-san was a gentle toro.

Yes, there is nothing more important in the humanities of philosophy than it is now. The reason why our lives are not happy and suffered is in the desire to destroy the practice of 'Non-possession' in Buddhist philosophy. This is a "fundamental desire" for all mankind.

On this issue, Yoon-san defines that the artist 's ambition is the same as a scary desire hidden in his mind. This is also the shadow of competition and anxiety, which is always going to happen in the future or to achieve something. So there is no freedom where you can immerse yourself. But he has a peculiar self-determination that does not accept my criticism.

He says he can not figure out the cultivation of the art he is still working on. If the crop is sluggish, it is said to be due to a wall of habits rather than theoretical logic. The problem is the lack of practical force and the lazy corner is the biggest enemy of his creative life. In other words, I are not completely awake in your present life. His answer.

나라의 적신호
The nation's dangerous water level
굉묵컨 도말 수묵 채색
Cotron Indian ink mixed colors
53.0×45.5cm, 2014

His subject is not missing the idea that the life of the Buddhist leader and all the "saints" of the past was awakened by the life itself as it is for the truth. He wants a life that is awake in the present rather than a future that does not leave the past or does not return yet. Therefore, the life of Yoonsan, which has become a stepping stone of progress as it is now, is building the lonely best of this age.

The shade of 'Qung-hwa Buddhist monk' seems to be the subject

of 'Yoon-san' nostalgia to support today, and it is the authority that acted with great power.

Painting works of overseas and national territory through travel

Level of painting achieved by Yun Yoon-san

The works of Yoon-san Shan vary from landscape painting to Characterization, A literary painting, Calligraphy, sculpture, and inscriptions. It is estimated to be about 1,500 or thereabouts. The reason why many works are possible is due to paper. As a Western artist, it is said that Picasso has more than 3,000 points.

His catalog of catalogs has also appeared to be a total of 15 copies, but the author does not print the entire exhibition.

The best book in the art books of 'Yoon-San' is the Korean literary art books published for sale in 'SomunDang'. This is an appendix to the Korean painting literary theory that he wrote. The next is the 'Dongsanbang Gallery', an art exhibition, and the critic who wrote the criticism here is 'Yun Bummo'.

In other solo exhibitions, I can see the criticism of Won Dong Suk, Lee Gu Yeol, and Oh Kwang Su These six people, including Choe Yeol, Lee Sung-bu, Ko Jong-seok, Lee Nam, Kim Nam-soo, and Kim Byung-jong compiled and edited writings written in the daily newspapers and other art journals. Here, poet and art reporter are joined together, so the scope of the fellowship is wide.

봄을 만지는 여인
A woman touching the spring
화선지 수묵담채
Oriental paper Indian ink
60.6×42.5cm, 2012

Yoon Bum−mo's writing is cool and light like drinking soft drinks. He is deeply involved in Buddhism, and he is clearly summarizing the characteristics of Yoonsan painting.

Perhaps it was the salvation of the critics to write a writer's recommendation in these days. But the critics who led the (Min −jung) populace Art Association Yoon Bum Mo is one of them. In the case of Yoon−san, after the invitation of the Dong Sang Bang, most of the time, he wrote a commentary on his exhibition catalog. Of course, it is because have the ability to write.

It is customary not to mention the weaknesses of paintings other than the rituals, which is a popular criticism of the time. The time when the critics and the painters were in good spirits was an era that reflected the art of the art competition, which was persuasive to the purchasing audience.

There is also a saying that the criticism is often referred to as the 'saddleback' which is attached to the 'graffiti' of the writer. However, the absence of criticism realizes that the absence of flower beds and the crisis of arts have come to light in the reality that criticism has recently been lost. I see a critic as a person who shares a hard way

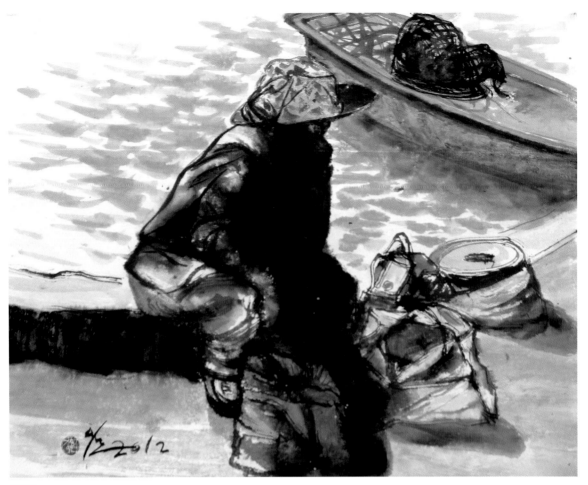

기다림
Waiting
마침한지 수묵담채
Oriental paper Indian ink
63.5×51.5cm, 2012

with a writer.

What is the spirit of our age? It is basic knowledge to know from the essence of the art of drawing up an official contest. As you all know, the 'Art Exhibition of the Government Week' followed the regulations of the 'Chosun Art Exhibition' supervised by the Japanese Governmental Affairs Department. It is the identity that was concealed in the institutional art by emphasizing the 'poison clause'.

The beginning of the people Art Movement is liberation and freedom from such trapped art. It is a staying resistance. In particular, Yoonsan is the only writer who has embraced Minjung Art among the major artists of Korean painting in the 1980s. The intellectuals, such as philosopher Kim Yong-ok, who studied abroad and returned to study abroad, said, " A popular artist is Kim Ji-ha." I was dumbfounded by the nonsense. Not only that, but also the criticism of Yoon-San was strong.

The works of Yoon-San, a Korean literary exhibition show, were crafted in his sophisticated writings and compositions, and the communication between nature and nature. It shows the outstanding

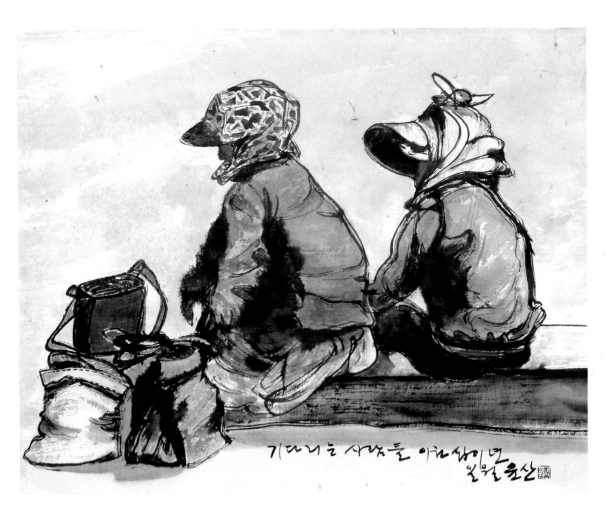

기다리는 사람들
Those who wait
마침한지
Oriental paper Indian ink
51.0×40.5cm, 2012

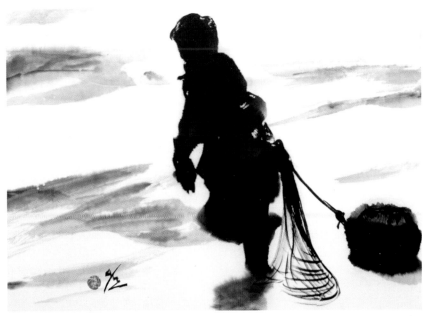

갯 살림
A seaside life
화선지
Oriental paper Indian ink
53.0×45.5cm, 2012

무명탑
A nameless tower
마침한지
Oriental paper Indian ink
52.0×41.9cm, 2010

선운사
Buddhist temples Seonunsa
가공캔버스 수묵혼합채색
Canvas, Indian ink colors, mixed colors
60.6×50.0cm, 2012

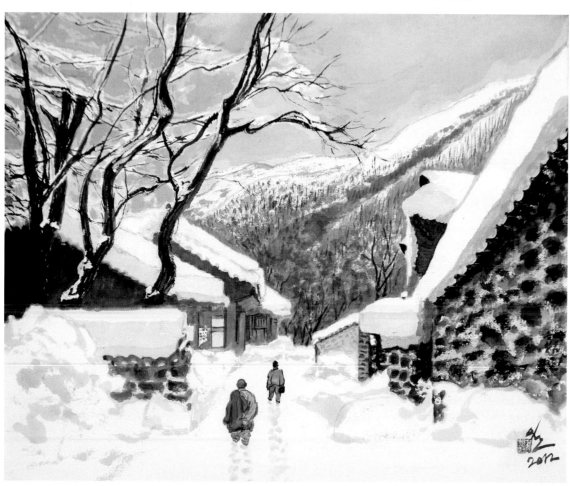

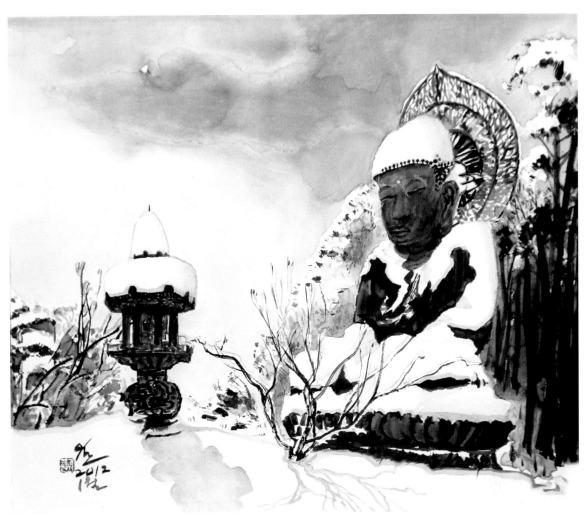

통일대불
The Buddha symbolizes the unification of South Korea and North Korea
가공캔비스 수묵 혼합채색
Canvas, Indian ink colors, mixed colors
53.0×45.5cm, 2012

beauty of the area, including the texture of the painting and the coloring of the painting. Writers of Western paintings who aimed at the art of Minjung who became native to the Korean art including the system of the same genre can not follow the path of Yoon-san.

The essence of paintings in paintings is an expression of paintings in the face of paintings and paintings in the face of poetry. It is also consistent with calligraphy at the same time. Yoon-San's superb calligraphy skills enhance the level of painting. This is a rare example of a wide range of views and theories on the art world's artistic world. If a critic discusses the artistic world of ethics, It would have been a suggestion that Korean artists would not be able to follow Yoon's footsteps.

However, his spirit and consciousness is not limited to tradition or literary art. So it can be quite different from what I see. Yoon-san has begun the foundation of the painting starting from the stage of the field. However, Yoon's thought changed as his interest in literary

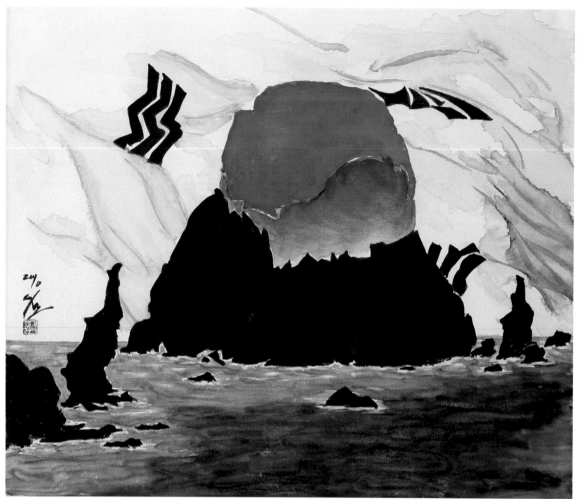

우리땅 독도
Dokdo our land
캔버스 혼합채색
Canvas, Indian ink colors, mixed colors
53.0×44.0cm, 2010

painting increased as he published the theoretical writings of literary works. It is a different point of the Yoon-san idea that neglecting the natural environment.

However, his calligraphy, books, momentum, The experience of the great nature must match. The point of mastering this experience is the secret to the artist. The point of mastering this experience is the condition that a painter must know. Yoon-san is also deeply aware of this. In his book, Korean literary paintings suggest the securing of the theme of ethnic arts by bringing out the craze of the second half of the 18th century.

It is a comparison of China's ideological depiction and poetry sentiment into Korea's realistic portrayal. I am looking forward to seeing what changes will be made in the future of life.

Performance of the People's Art Movement

Young artists who majored in Korean painting in October 1980

승무를 닮은 독도
Dokdo resembles a traditional dance Buddhism
화선지 수묵 담채
Oriental paper Indian ink
85.0×71.0cm, 2011

독도 칼춤 패러디
Dokdo a sword dance parody
화선지 수묵 담채
Oriental paper Indian ink
53.0×65.0cm, 2011

신이 내린 섬
A god-made island
부채종이 수묵 담채
Fan-folded paper Indian ink light-colored
56.5×29.0cm, 2011

독도 사랑
Love Dokdo
화선지 수묵
Oriental paper Indian ink
29.7×140.0cm, 2011

상모 돌리기
Korean folk dance
색순지 수묵 아크릴
Colored paper ink colors, Acrylic
45.5×37.9cm, 2012

gathered in the Dong − A Ilbo conference room to form a "tradition and form" group and hold a monthly meeting.

At that time, Yoon − san worked as a secretary in this meeting without a chairman. This gathering was a reflection of the false idea of the institutional art and the absence of the spirit of the times, and the idea of liberation from the trapped art in the frame of the colonial remnant.

The beginning was a gathering of elite of the promising flower bed of the art world. A total of 16 members attended the meeting every month in the conference room of the Knowledge Industries Association with the consideration of the poet 'Choi Ha−lim'.

This is the beginning of the skirmish that predicts the wave of the folk art movement. At that time, the West is fashioned by Cezanne, a casteist perspective. The Renaissance perspective is a reflection of the humanistic view of the monotheism of dogmatic medieval theology, the 20th century industrialization era, the alienation of the

working class people is a reflection of the psychological reflection.

On the other hand, autonomy of artist, freedom from society implies liberation. The distance setting of the perspective is an arbitrary setting of the artist 's gaze, at which point the artist views the object of the material above or below. The viewpoint of the Orient is a moving, creating and changing mobility point. The realistic landscape painting of Jeong-seon It is a rule to look down from the top. The theory is also well-known in the Yongsan.

Yooon-san is the only writer who has entered the folk art movement in 'Tradition and Form' group. He played an active role in the movement focusing on Western painting.I participated together before my ideals.

It is thought that it started from 'the role of the Buddhist Buddhism of the Kannon bosal' which it showed to the Shinsegae Gallery private exhibition in '87 when it began to show an activeness to the people painting movement.

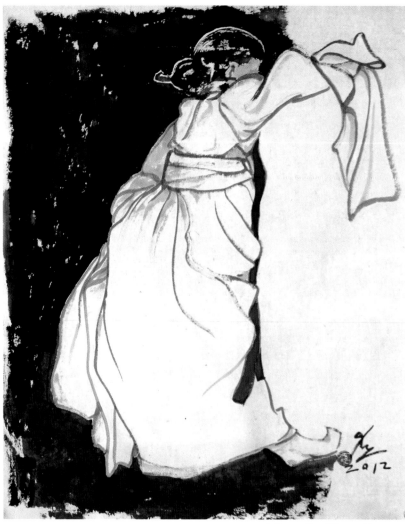

실풀이춤
A dance that comforts the soul
마침한지 석분도말 수묵 담채
Oriental paper Indian ink
51.5×40.5cm, 2012

As a result of the introduction of the preface by Lee Gu−hyeol critic, "The view of Buddhism and the relationship between society and society" reveals the potential capacity through the transformation of a new perspective reflecting the appearance of the Gwanseum Bodhisattva and Nanjido citizens, He says.

At that time, the Buddhist denomination is a satirical painting of a scene in which the compassion of the regeneration system is not compassionate.

Until now, Yoon−san is unique in that it has not been shown not only in Korean painting artist but also in Buddhist art competition. It kept the conscience of the era consciousness that the Buddhist system forgot.

Other popular paintings include the people 's shout, torture satire, song of May, unification ideology, unification salpuri, mother's tears, and Dongjin River flows. And they have made steady presentations, including the Donghak Revolution, the people who saved the country, and the people.

However, all of my colleagues who were with Yoon − san stayed in the system.

However, it is not easy to break the frame with self−motivation. From that point of time, it would have been lonely until juniors with sympathy flowed out. Originally, art is to build a house of loneliness.

It is often referred to as Critcal realism in that it reflects reality as it is, reflecting realism or satire or criticism of contemporary social reality. And who is the critical subject? So 'socialist realism' comes out. In other words, the subject of the people is the middle class Brzoa, the laborer, the proletariat, and therefore the line of expression of position is different.

The theory is based on the recognition of the subject of the people

as the bearer of the history, and the inclusion in the lyric world of nature (pureness), to demonstrate the uniqueness and creativity of our arts. It is expressed in terms of 'historicalism' and 'pureness' as the poet Choi Min - lim said.

But the current situation is a crisis. The 'neo-liberalism' (financial capitalism) deepens the gap between the rich and the poor, and there is the voice of a progressive intellectual who anticipates the contradiction of capitalism and the end, while the pseudo-intellectuals who adapt to the distribution of power.

We do not realize the tragedy that comes when humanity uses religion as a religion. The interests of matter are prevalent, which causes the atheist's doubts about the existence of the human 'spirit' soul 'Buddha-nature', such as the mind. Of course, the freedom of argument is infinite.

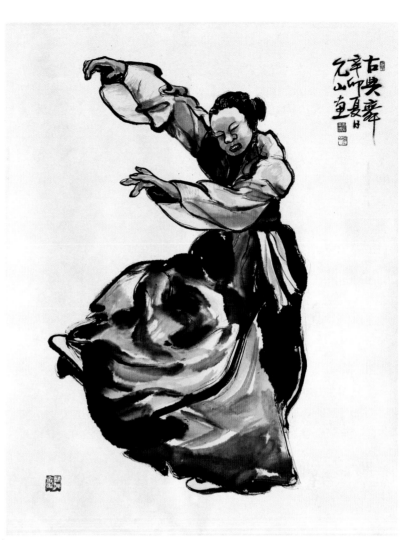

신바람
Korean traditional dance moves
화선지 수무 담채
Oriental paper Indian ink
72.2×91.0cm, 2011

If there is a universal law in all things of the universe nature, all things including man are equal, and nature is not human possession. So claiming is a capitalist illusion. The practice of this principle is freedom and love for man. It also causes the heart of mercy to rise.

Just as religion requires the teaching of the Saints, the scriptures are absolute in the process of the Word of the Saints. For artists, no matter how freely the arts are, according to the changes in the market, they can not be regarded as without a tradition of aesthetics.

In this respect, Yoon-san, who has both theoretical and practical skills, does not spend the rest of his life in vain, I am excited to open another new world if I am exploring the new contemplation of nature.

A horizon of consciousness prospect

The width of material of Yoon-san painting is wide and the material is various. His trip was not only domestic, but also foreign.

Overseas traveled to Japan, China, Southeast Asia, Europe, and Kilimanjaro in Africa. And He leave a modern painting that He made directly there.

Muan tidal flat Traveling in the sea, she painted a woman who works on the tidal flat. And explored the Mangyeong River where the War of Peasants 1894 'Peoples' War, which is the starting point of modernization, broke out. It also shows a now painting of 'Mankyunggang' and 'Jeonbongjun' with the banner of the bourgeoisie.

He visited 'Mt. Geumgang' with me and showed me the works of 'Myo gil sang' and 'Samseonam' works a now painting.

His outstanding calligraphy, literary paintings and 'Sa Gun ja' paintings exude the charm of a brush-touch that surpasses the 'chusa' teacher. And in the Buddhist literati painting, "Let's Drink a cup of tea," we throw a buzz word in the fragrance of a cup of tea that suggests that the spirit of life is alive. It is a picture that throws out the topic of idea.

병신춤
A infantile paralysis-floor dance
화선지 수묵 담채
Oriental paper Indian ink
44.0×56.0cm, 2011

On the other hand, Yoon-san's' Orchid' of 'Kim Ji-ha' is a playful game. Compassion that liked 'Kim Ji-ha', column, thrown toward the change, 'Message to death of living Kim Ji-hah'. Kim Ji-ha is a person who hated the military dictatorship of Park Chung-hee. Still, he became a supporter of his daughter, 'Park Geun-hye.' It is only a cool courage that only Yoon-san can write about the fierce criticism of 'Kim Ji-ha'.

In addition, 'Lee Myung-bak' has enforced the 4 rivers of nature, which is the rapport of nature, and the Democratic Party, Christianity, Catholicism and Buddhism have come to the national antagonism and the monks who commit suicide. I agreed to take this opportunity to cooperate with 'Yoonsan' as a plan to do a national tour exhibition of 'Minjung Art'. And asked for the convenience of offering Buddhist sites.

The answer of 'Yoon-san', who was in charge of Buddhism, says that the representative of 'Bon-won-sa' who will help us was repressed by MB government. It is

북춤 A *Drum dance A*
화선지 수묵 담채
Oriental paper Indian ink
92.0×70.0cm, 2010

the present state of modern religion that these religions live on past cultural heritage. It shows the terrible of our spirit. There is no hope of the future.

In November 2011, 'Yoonsan' published a book entitled 'History of Korean Paintings' at the end of the opposition period of the Four Rivers Project. At that time, He presented it with the theme of 'Korean dancing' through the exhibition. It was a big gallery called 'Han gil Art Space' in 'Heyri' in Paju City. There, a large parade of dancing dancing with the Korean impression and the four major rivers, and large works shaped by the dancing of Dokdo, fill the large exhibition space.

But the invitees also liked the blade of the author's excessive consciousness. Although the intention of the exhibition is not the original purity of dance, he knew the meaning of the philosophy of the aesthetics of our dance. He expresses the meaning of dance in the preface to the pamphlet as follows.

"Dance is also a gesture of love and romance that can not be put into words. In the human abyss, even the excitement and grief are the most dramatic gesturally winds. If you zoom in bigger, you can

even embrace the gestures of animals and insects. The philosophical approach is also the emotion of the dramatic elements of being and not-being. It is a culture of artistic act that sublimates the human spiritual world that emits human emotions in whole body."

Is it an image of 'dance' that is made by imitating something of nature? In this imagination, I see the importance of Dokdo parody, symbolizing nature through dancing, and screaming parody against the "Four Rivers" project.

The four major rivers here do not mean "four" large river tributaries. The 'Four Rivers' project symbolizes the dead river that does not flow, and it stands for X with our folk dance. "The river should flow" is attached to the proposition.

Obviously nature and I are not two but one life. Therefore, killing the life of nature is a threat to our life Yoonsan emphasizes that all life in the universe is one. Therefore, we

갯일하는 아낙 a
Woman who works in a Sea wetlands ,a
화선지 수묵 담채
Oriental paper Indian ink
115.0×69.5cm, 2006

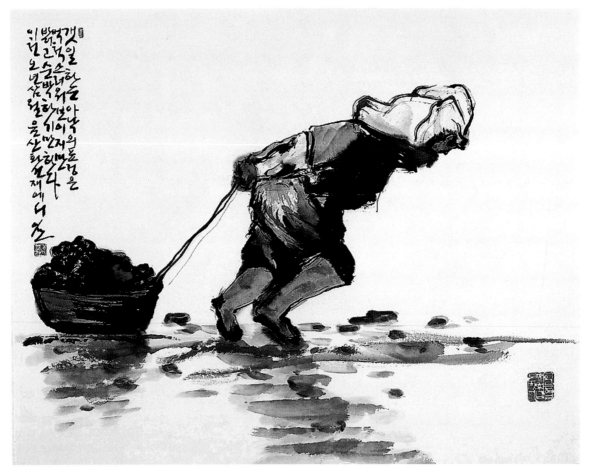

갯벌 아낙 b
Woman who works in a Sea wetlands ,b
화선지 수묵 담채
Oriental paper Indian ink
65.0×53.0cm, 2005

have unfolded a message that expresses Myeong−hoon, the artist who awakens the absolute value of environmental life support to the government.

For Yoonsan, dance was a rhythm of the gesture of Joy and anger, sadness and joy beyond the language. And it is the language of life, which is borrowed from the point of view of the painting. In addition to this, I want to heighten the awareness of his spirit of the timesand his consciousness, which is adorned with 130.3×193.9Cm masterpiece such as pilgrimage to the water and river of history.

As a result of this series, we have announced the South Korea's mountains and rivers which is over 290.3X218.2cm in the national art realism exhibition in 2012 and do not tolerate the Four Major rivers to the end. he also wrote about the "river of history" say the following.

It is the law of nature that flows river and history. Artificially obstructing or corrupting nature is contrary to providence. The teaching should be learned from the Manseok bo site of the river of history (Dongjin River) left in Bae dul−Pyung. The dam that forced the blood and sweat of the people by the tyranny of 'Ko

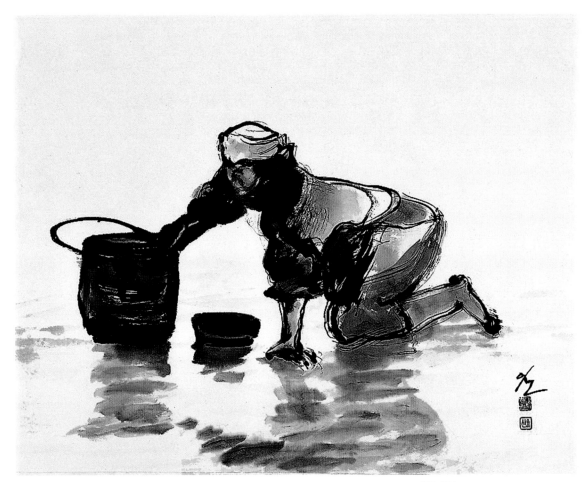

갯벌 아낙 c
Woman who works in a Sea wetlands,c
화선지 수묵 담채
Oriental paper Indian ink
45.0×36.0cm, 2005

Bu Gun Soo Cho Byeong-gop' in 1894 is finally a scene of history that was demolished by the uprising of the people. At the time, the embankment was a trauma that blocked 'justice' on waterways and human rights. Could this 'All the dams in the four Big rivers, which the 'MB' government enforced, be irrelevant to this teaching?"

In 1990, China opened its doors and Yoon-san went to China and visited Baekdu Mountain. He wrote a poem about the situation It sings a desperate mind about the desire for unification as Be at the peak of Baekdu Mountain. "In the last verse of Verse 4, Answer Baekdu Mt,"

This nation is a wise nation,/ What made turn your back on ideology?/ The word 'wisdom' is always this 'nation'/ Why are these "peoples" two sides to the South and the north?/ Baekdu" mountain Baekdu mountain!/ 'The korean ethnic receive the vital force of Baekdu Mt./ Our wish is unification/ Hooray for reunification of the country/ Even if you shout./ Even if you shout./ Where's the echo?/ In the calm water light your figure./ Your trembling with fear/ As if it were our pain/ The long dark blue side of the sky the lake./ Nostalgia

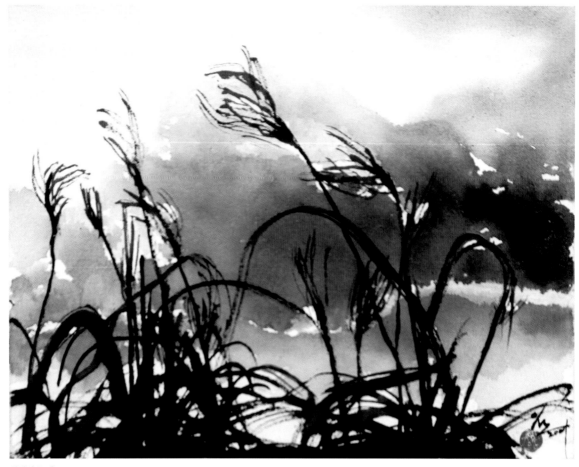

억새의 노래
The murmur of the wind
가공 광목 수묵 담채
Cotron Indian ink mixed colors
40.0×31.8cm, 2001

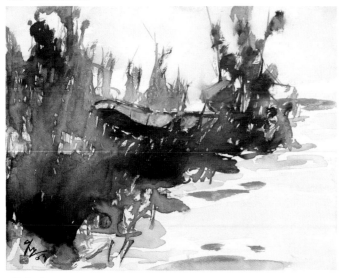

갈밭어선
Reed beds, fishing boat
가공캔버스 수묵 아교 담채
Canvas, Indian ink colors, mixed colors
40.9×31.8cm, 2003

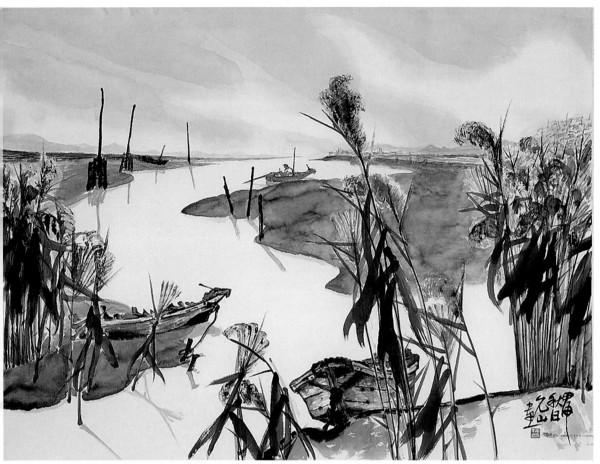

가을 잔상
Autumnal after-improvement
화선지 수묵 담채
Oriental paper Indian ink
90.0×72.0cm, 2005

remains in the chest./ in the chest remains.

What does this nation of wisdom, if you listen to it, set the angle of ideology? 'I have a wish to be called 'South and North all in one' by singing the name of Youngsan. He sing a song to enjoy 'peaceful day to be unified' in all ages. But 'Baekdu Mt' does not answer.

Buddhist faith lies in the ideological background of this poetic emotion of versatile Yoon-san. It is an implication that there is a peaceful thought from the liberty of the non-free. At the same time, there is a struggle (beyond ideology) of an eternal homeland. 'It is a hope for a single nation.

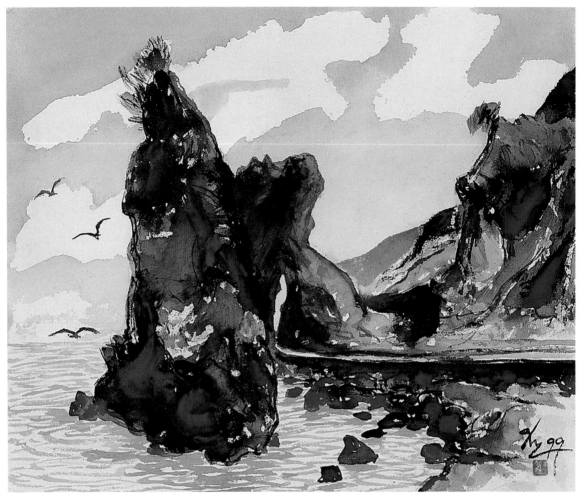

울릉도의 만추
The late autumn of Ulleungdo
캔버스 수묵 채색
Canvas, Indian ink colors, mixed colors
60.6×50.0cm, 1999

　울릉도에 대한 지명은 512년(지증왕 13)에 우산국에 대한 이야기로 처음 등장한다. 930년(태조 13) 우릉도(芋陵島), 덕종 때 우릉성(羽陵城), 인종 때 울릉도(蔚陵島) 등의 지명이 등장했다. 고려 때는 울릉도(鬱陵島)·우릉도(于陵島)·무릉도(武陵島) 등이 나온다. 경북 울릉군에 속하는 섬. 신생대 화산작용으로 형성된 종상화산으로 이루어진 특이한 절경으로 촉대암, 공암, 삼선암, 만물상 등 기암괴석이 많고, 천연식물이 많이 분포하고 있는 섬이다.

여름 정취
Summer flavor
2중선지 수묵
Oriental paper Indian ink
30.0×22.0cm, 2005

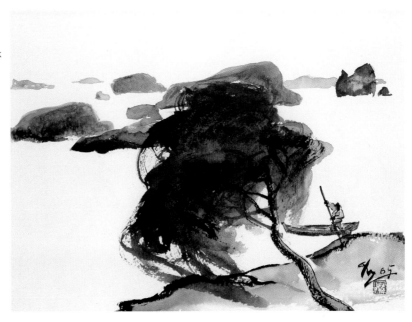

남한강 여름
Namhangang Summer
화선지 수묵
Paper Indian ink
60.6×45.5cm, 2006

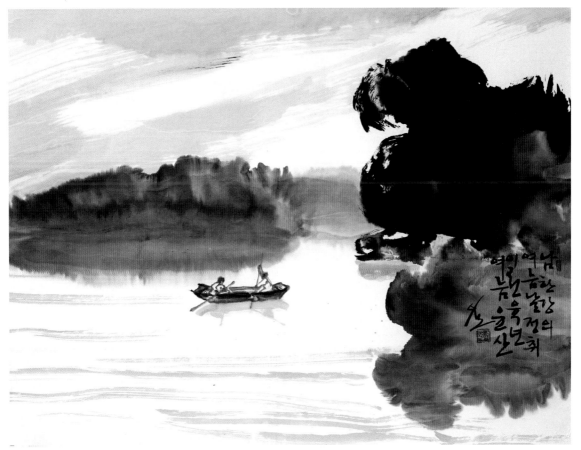

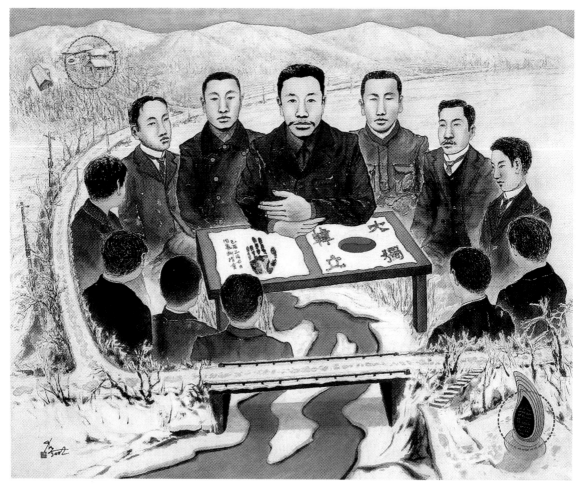

단지동맹
An Alliance Against Ahn Jung-geun's Fingers
가공캔버스 수묵 채색
Canvas, Indian ink colors, mixed colors
227.3×181.8cm, 2002

안중근 의사가 1909년 3월 초 항일투사 11명과 함께 동의단지회(同義斷指會)를 결성하고 왼손 넷째 손가락(무명지) 첫 관절을 잘라, 혈서로 '大韓獨立(대한독립)'이라 쓰며, 독립운동에의 헌신을 다짐한 일이다. 안 의사는 1909년 2월 7일 그라스키노 근처 카리에 있는 김씨 성을 가진 사람의 여관에서 김기룡, 백규삼 등과 만나 의병활동 방안을 협의하고 동의단지회란 소규모 결사대를 결성하였다. 안중근 의사는 '이토 히로부미'를 죽인 후, 일제의 제6회 공판에서 단지동맹에 참여한 사람이 자신을 포함하여 김기룡, 강기순, 정원주, 박봉석, 유치홍, 조순응, 황길병, 백남규, 김백춘, 김천화, 강계찬 12명이라고 밝혔다. 이 그림은 단지동맹을 결성한 그 현장을 답사하고 카리지형을 배경으로 하여 12명의 단지동맹을 형상화 한 것이다.

백산에 모여들다
Farmers flock to white hills
광목 수묵 담채
Cotron Indian ink mixed colors
73.0×60.0cm, 1989

구국의 삼걸
Jun Bong-jun, Son Hwa Joong, Kim Ga-nam
광목 도말 수묵 혼합채색
Cotron Indian ink mixed colors
162.0×132.0cm, 1994

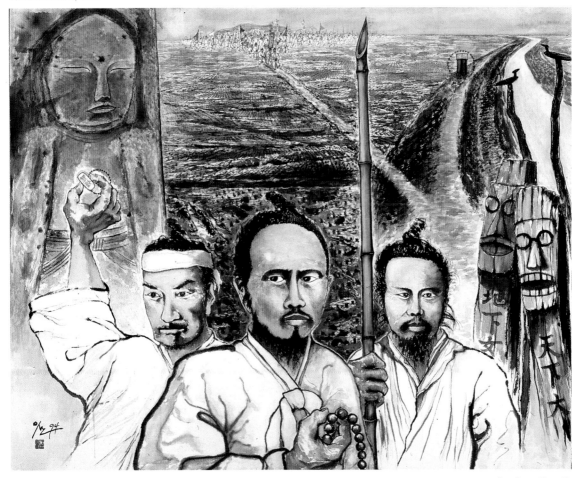

백두산 천지
Mt. Baekdu in Mt. Baekdu
광목 수묵 혼합채색
Cotron Indian ink mixed colors
324.0×131.0cm, 1992

백두산에 올라

강행원 시 4절중 1절

신천리 깁토 위에/ 저 부녀 하늘 끝/ 미흐는 구름 이개/ 백두신 친지/ 통일은 꿈도 설어/ 천지에 오를 줄을/ 상상이나 했으랴만/ 공산사회 풀린 고삐/ 그 틈에 줄을 이어/ 동토에 시린 한(恨) 가슴에 묻고/ 우리 땅 지름길 두고/ 남의 땅 멀리 돌아/ 천지에 오른 감격 말로 다 못해/ 사진으로나 보던 곳을/ 발아래 두고 보니/ 하늘 못 신비로운 그 기상/ 내 몸 전신에 전율해 오고/ 갓갓으로 변화하는/ 그 모습/ 그 감회/ 내 마음을 붙잡아 맨다.

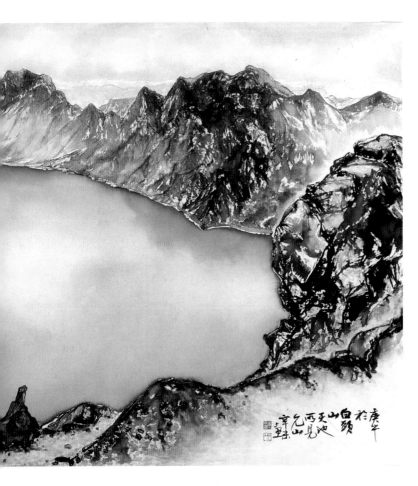

백두산 안개
Mt. Baekdu Fog
광목 도말 수묵 수성채색
Cotron Indian ink mixed colors
45.5×37.9cm, 1997

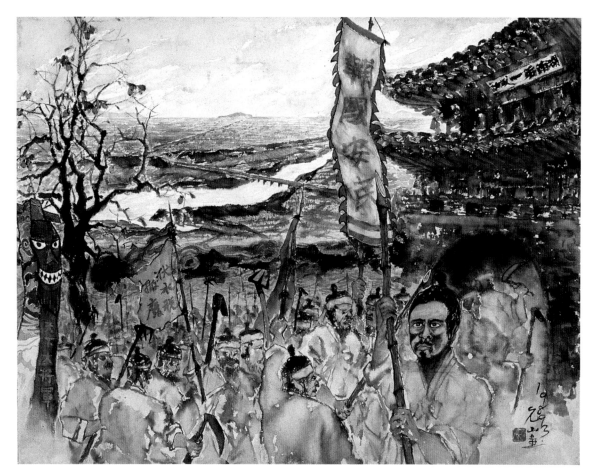

동진강은 흐른다
Dongjin-gang flows
광목 수묵 혼합 채색
Cotron Indian ink mixed colors
103.0×87.0cm, 1989

深山幽谷에서 蘭芝島까지
(允山 강행원의 예술세계)

윤범모 미술평론가

무릉도원에서 난지도로

　　화단 사회의 계보 밖의 윤산은 숱한 좌절과 소외감을 딛고 일어서게 된다,
　　그것의 첫 기착지는 치열한 삶이 있는 현장이다. 그가 찾아갔던 蘭芝도행은
결코 우연의 산물은 아니었다, 윤산은 언젠가 이렇게 토로한바가 있다.
　　"처음에는 안방에서 출발해 관광지, 농촌, 도시의 공장지대로 옮겨가면서 서
민의 哀歡을 찾아 몸부림을 쳤다, 한동안 '사회풍자'와 병행해 '풍토' 시리즈를
다루면서 생활환경의 변화가 심한 서민의 문화를 찾고 싶었다, 그러던 어느 여름
날의 스케치여행이 '서울의 하늘 아래'라는 작품의 소재가 되었다, 그곳이 바로
난지도, 서울시민들이 버리는 쓰레기가 모이는 곳이며 서민의 애환이 담긴 몸부림
의 현장이다."

통일 염원
Hopes for the unification of South Korea and North Korea
한지 수묵
Oriental paper Indian ink
162.0×132.0cm, 1989

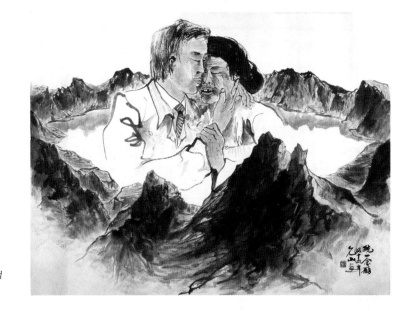

통일 살풀이
A dance that hopes South Korea and North Korea will reunite
부직포 석분도말 수묵 채색
Nonwoven fabric Indian ink mixed colors
124.0×100.0cm, 1991

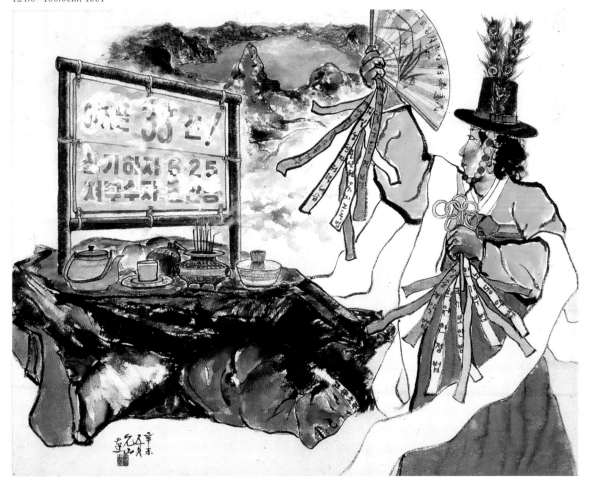

밭메는 여인
Woman tending the farm
광목 수묵 채색
Cotron Indian ink mixed colors
91.0×72.0cm, 1990

그렇다 윤산은 서민의 哀歡이 담긴 몸부림의 현장으로 내려온 것이다, 저 동양의 현학적인 세계에서, 저 전통의 고답적인 세계에서, 모든 것을 훌훌 털어 버리고 삶의 현장으로 내려 온 것이다, 그것은 동세대의 전통화가와 비교해 보았을 때 하나의 파격이기에 충분했다. 윤산은 무릉도원에서 난지도로 내려왔다, 아니 올라왔다. 그것은 삶의 처절한 현장이었다,

윤산은 그리기 기능 보유자 같은 수준의 고매한 작가노릇을 파괴하고 현장에 서기를 택했다. <관세음보살의 민중불교 역할도>(1985)같은 작품은 윤산세계의 새로운 표정이 되었다. 한마디로 조형성(造形性)은 신선한 충격이었다. 무엇보다 작품의 기저에 깔려 있는 작가의 분노와 애정 그리고 동시대 현실에 대한 증언이 주목을 요하고 있다.

화면의 상단부에는 채색의 관음보살이 가부좌하고 있다. 그의 千手에는 연꽃과 해골 그리고 밥과 돈이 들려져 있다, 世慾의 단면이다, 하지만 관음보살의 아래화면 하단부에는 수묵의 난지도가 깔려 있다. 쓰레기더미에서 폐품을 골라내는 서민들의 삶이 생동감 있게 묘사되어있다. 종교의 세계와 현실세계의 괴리만큼 화면은 양분되어 있다. 그것은 상부와 구획되어 있다, 뿐만 아니라 화사한 채색의 세계와 검은 수묵의 세계로 나뉘어져 있다.

이 작품은 확실히 80년대라는 변혁시기가 바탕에 스며있다. 그러면서도 보수적 색채로 가득 찼던 '호국불교의 전통'에서 벗어나 참 종교 즉 민중불교운동의 기운과도 천연성이 있는 작품이다. 어떻든 장식적이고 관념적인 세계의 전통화단에서 윤산의 시대증언적인 시각은 돋보이게 되었다. 그는 난지도 쓰레기 하치장에서 쓰레기더미 자체를 하나의 거대한 오브제작품으로 생각했을 정도였다.

또한 쓰레기 자체가 재료해방 行爲展이었고 또 디디예술제라고 생각했다, 이 같은 시대정신의 배경을 갖고 윤산은 역사적 현장에도 관심을 기울였다, '피의 화요일' 그렇고 광주민주화운동을 주제로 한 '5월의 노래', '눈물도 말라버린 어머니의 한'이라든가 전두환 군사정권을 비판한, '고문풍자' 그리고 민족분단의 극복을 희구한 '통일염원' 등이 그것이다.

이렇듯 전통화단에 있어서 시대의식의 첨예한 반영은 보기 드문 사례 가운데 하나였다. 유화 매체를 다루는 일군의 작가들에 비하여 전통적인 붓을 든 작가들은 비교적 보수적인 색채를 무겁게 지고 다녔다. 그런 분위기에서 윤산은 앞서 가는 선배세대에 속한 리더 작가였다.

역사의 숨결이 흐르는 땅에서

允山의 조형적 소재는 다양한 편이다. 전통적인 산수화 기법을 딛고 일어선 후 다양한 우리 시대의 풍경화를 그리고 있다. 그것은 도시로부터 근교나 농촌 풍경에 이르기까지, 혹은 여름이나 겨울풍경, 산악지방이나 해변가 등등으로 다양하다. 인물화 계통 역시 다양하다. 대개의 산수화가들은 인물묘사에 취약점을 보여 왔었다. 능숙하지 못하는 인물묘사의 교육풍토는 구시대의 잔재일 것이다. 사람이 없는 자연, 사람이 있어도 형식적으로 왜소하게만 표

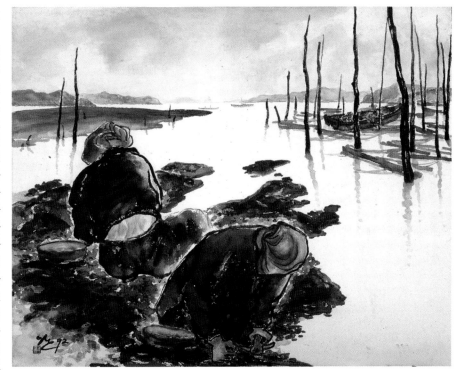

굴 따는 아낙
Woman Holding a Shellfish
광목 수묵 혼합채색
Cotron Indian ink mixed colors
91.0×72.0cm, 1992

현하는 자연, 산수화 속에서 비중 있게 인물을 다룬다는 것은 특이한 예에 속할 정도였다.

하지만 인물도 인물 나름이다. 지극히 情態的인 인물로서 화석화되어 있으면 그것도 문제이다. 표정이 있는 인물, 일하고 있는 인물 등은 쉽게 만날 수 없었다. 세계관의 차이에서 온 결과였다.

왜 유한적인 인물에만 초점을 맞추었을까. 이와 같은 옛 그림의 분위기에서 윤산은 삶이 있고, 또 노동이 있는 현장 속의 인물을 형상화했다. 이렇듯 다양한 소재를 본격적으로 소화하기 시작한 것은 그렇게 오래되지 않았다. 근본적으로는 80년대라는 시대가 바탕에 깔려 있다.

그리고 구체적으로는 지난 1987년 중앙일보에 1년간 연재했던 황석영 소설 〈백두산〉의 본격적인 대형 원색삽화를 담당한 것이 하나의 계기를 가져다주었다. 소설의 분위기에 따라 풍경과 인물 등을 다양하게 다루다 보니까 나름대로 '산수+인물'의 화면이 정착된 듯하다. 근래의 允山은 대개 다음과 같은 소재의 작품을 주로 하고 있다. 1. 일하는 사람들 2. 다리문화, 식민잔재와 그 변화 3. 역사의 숨결이 흐르는 땅 4. 시골정취의 서정 5. 무속신앙과 탈놀이 6. 숭국풍경 등이나.

대개 삶의 현장과 역사의 현장 그리고 시골풍경과 무속과 불교적 세계가 주종을 이루고 있다. 특히 근래의 작품은 기왕의 장르 구분인 한국화와 서양화라는 틀을 의식하지 않고 있다. 탈 장르를 실현하고 있다. 물론 어떤 재료를 사용하든지 간에 우리의 정서를 기초로 하여 한국인이 그렸다면 그것은 한국화요, 곧 우리 그림일 것이다. 형식과 내용도 이룩하지 못하고 명칭만의 한국화는 문제가 있다. 마찬가지로 한국인이 그림을 그려 놓고도 다만 그 재료가 서양식 유화물감이라 하여 서양화라고 부르는 것은 모순일 것이다. 서양화는 서양인의 그림을 두고 일컫는 말이 되어야하기 때문이다.

允山은 어떻든 형식의 틀에서 벗어나 우리의 그림을 그리려고 애쓰는 작가이

난지도 서설
Snowy view of NanjI-do
화선지 수묵 담채
Oriental paper Indian ink
116.0×92.0cm, 1986

다. 근래의 그는 종이보다는 광목이나 나일론계통의 부직포 같은 천을 주로 사용한다. 기존의 재료가 주는 선입견이나 고정관념을 부수기 위해 새로운 매체에의 관심을 두지 않을 수 없었던 것이다. 允山은 캔버스 천을 화공 처리하여 바닥을 아교와 젤라틴으로 덮는다. 그리고 물감은 기왕의 동양화의 채색물감을 비롯, 수묵 등과 함께 아크릴 칼라를 혼용한다. 水性의 이 물감들은 갈아 쓰거나 녹아 쓰는 것으로 아크릴과 제법 어울린다. 물론 아크릴을 덜 사용할 때는 무광코팅 효과도 낸다.

어떻든 표현재료는 가능한 한 모두 활용해보고 싶은 것이 오늘의 允山마음이다. <난지도> 같은 작업을 할 때는 밑바닥 인생의 삶을 생동감 있게 표현하기 위해 종이대신 광목 위에다가 채색으로 다시 그리기도 했다. 표현하고자 하는 내용에 따라 표현기법도 바뀔 수밖에 없는 특성을 그는 인지하고 있다. 允山의 일하는 사람들 풍경 속에는 우리시대의 아픈 삶이 들어있다. 소외지역이 크게 부각되어 있다. 성실히 살고 있으나 구조적 모순 때문에 고달픈 인생이 있다. 연탄배달부 아저씨, 노점상 할머니, 미화원 아저씨, 굴 따는 아낙네, 밭 메는 여인, 달동네의 아줌마 그리고 선착장이나 난지도 풍경이 등장되고 있다.

근대식 교량의 본격적인 전개는 일제시대부터 일 것이다. 允山은 그 다리에 주목을 하면서 주변풍경과 함께 식민잔재라는 의미에서의 역사적 시각을 다듬었다. 특히 <금강산 가는 길>은 일제의 기술에 의해 만들어 졌으나 6.25때 파괴된 다리의 모습을 묘사하고 있다. 파괴된 다리만큼 분단민족의 아픔을 묘사하며 통

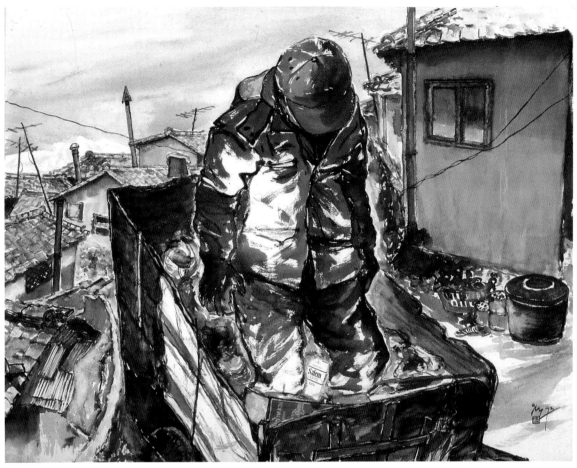

미화원 아저씨
A garbage man
광목 수묵 혼합 채색
Cotron Indian ink mixed colors
117.0×100.0cm, 1992

일의지를 곧추세웠다. 역사의 숨결이 흐르는 땅은 새삼 주목을 요하는 부분이다. 특히 전통화단에서의 무관심 된 부분이었기 때문에 더욱 그렇다.

 <동진강은 흐른다.>는 水稅사건이 발단되어 부안 백산에서 시작된 민중 봉기가 12일간의 전주성을 장악하게 되었다. 그러나 지휘자인 전봉준은 이내 쫓기는 몸이 된다. 이 같은 민중의식의 대두를 允山은 짜임새 있게 형상화했다. 특히 1989년 아직도 존재하고 있던 水稅가 말썽을 빚게 되자 국회의사당 앞에서 농성하던 농민들의 모습을 보고 允山은 작가적 발언을 가다듬은 듯하다. 전봉준에 얽힌 그림으로는 <백산으로 모여들다><곰나루>등이 더 있다.

 시골정취를 서정적으로 담은 그림은 많다. 지역 역시 다양하다. 담양, 강화도, 제주도, 동해안, 고군산열도, 등 우리의 국토가 힘 있게 재형상 되었다. 무속 신앙적인 소재로는 <靈媒>나 <神 내림>같이 무당을 소재로 한 것이 있다. 탈놀이 계통의 채색화는 한결 다채로운 화면효과를 나타내고 있다. 불교소재로는 結制의 독살이 夏安居에 들어간 수행승의 모습이 다정한 토굴 암자와 함께 드러나 있다. 또한 <보리방편문>은 일월성수의 山河와 四神圖가 불타와 함께 한자리에 있어 눈에 보이는 모든 現象世界를 佛性으로 보는 法門으로 대체한 듯 한다.

이름 없는 꽃의 노래를 듣다

 80년대의 윤산은 역시 격동적으로 지내왔다. 그러나 근래의 그는 태풍 뒤의

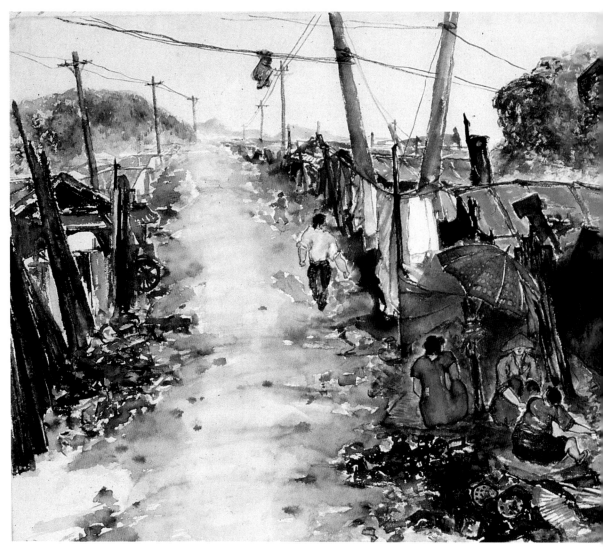

난지도
Nanjido
광목 수묵 혼합채색
Cotron Indian ink mixed colors
162.0×97.0cm, 1991

정적처럼 깊은 내면의 세계로 침잠 되고 있다. 세상을 보는 시각도 한결 폭이 넓어졌고 깊어지는 듯한 느낌을 갖고 있다. 그렇다고 삶의 고해가 순탄한 것만은 아니다. 이 번뇌의 세계를 오로지 그림으로 풀어 보려고 나름대로 입장이 정리되었다는 뜻이다. 윤산은 이렇게 생각하고 있다.

"한 송이 野生花를 萬象의 향기로 대하는 안목을 기르기 위해, 이름 없는 꽃의 노래를 귀담아 들으면서 그 근원의 생명력을(公案) 話頭 삼아 마음을 모으고 觀 하옵니다. 그리고 그림을 그려 번뇌를 녹이고 또 더하여 지혜를 열고 마침내는 존재의 실상을 얻는 깨달음의 인연을 만나게 해 달라고 늘 발원합니다."

여기서의 깨달음은 물론 보살정신의 대승적 구현일 것이다. 上求菩提하고 下化衆生하는 정신 말이다. 그렇게 하여 역사 속에 우뚝 솟을 때 우리그림의 전통도 새롭게 자리 매김을 하게 될 것이다. 사적인 공간에서 역사적 공간으로 부상될 때, 또 그것이 밀실이 아니라 우리 사회라는 열려진 공간으로 나와서 사회적 맥락에 편입될 때 화가의 발언은 그만큼 힘을 얻게 될 것이다. 윤산의 미래에 보다 진일보된 세계가 도래할 것을 기대 하는 까닭이 여기에 있다.

서울의 하늘아래
Under the skies of Seoul
화선지 수묵 담채
Oriental paper Indian ink
48.5×39.0cm, 1984

The Art World of Yoonsan City
From Mureungdowon(Utopia) Island to Nanji Island.

Yoon Bum Mo (Art Critic)

Outside the line of the painter society,

Yoonsan stood up from a lot of frustration and alienation, and the first place where it stood was the scene with life. Therefore, his Najido is not a coincidence, Yonsan has someday said.

"At first I started from my room and moved to tourist sites, rural areas, and urban factory areas,

In parallel with 'social satire' in parallel with 'social satire', I wanted to look for a culture of working-class people who changed the

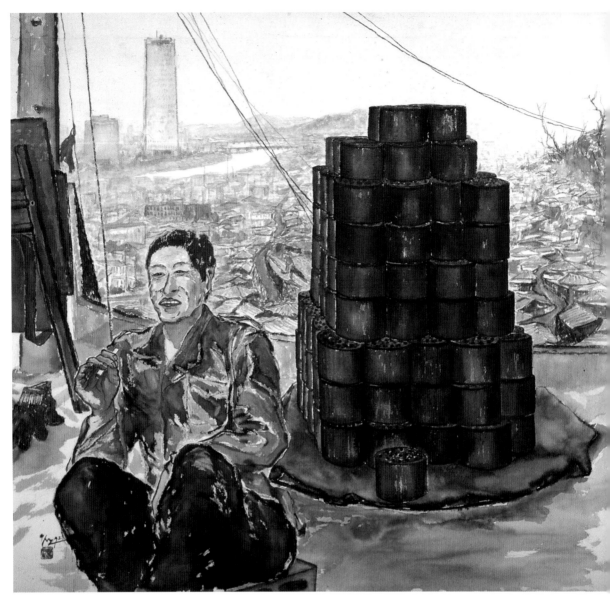

휴식
Rest
광목 수묵 혼합채색
Cotron Indian ink mixed colors
135.0×127.0cm, 1992

lives of living environments. One summer sketch of a summer sketch became the subject of 'seoul beneath the sky'. That is where Nanjido, the scum of the city, and the citizens of Seoul, where the citizens "joys and sorrows are gathered."

That's right. Yoon came down to the scene of a struggle in the middle of the grassroots struggle, and in the Eastern world of that tradition, he swept everything out of the traditional world of that tradition and poured it down to the scene of life. It was a huge contrast compared to the traditional artist's tradition. Yoon-san visited NanjI Island in the Utopia. It was the harsh scene of life.

Yoon-san chose to abandon himself as a highly-favored author

and choose to live in a painful scene. The works of 'Avalokite□vara', a Buddhist saint, have become a new expression in the world of ethics.

In common parlance, the creativity of a piece of work was a fresh shock. Above all else, the author's anger, affection, and ever-than-expected testimony on the basis of the work of the author are drawing keen attention.

On the upper part of the screen, the Buddhist saint is seated. Many of his hands are filled with lotus flowers, skeletons and rice and money. It is a cross section. Underneath the scenes, however, the bottom of the screen depicts a living death life. The lives of ordinary people picking out trash in garbage dumps are depicted vividly. The screen is divided between the worlds of religion and the real world. It is separated from the upper part of the world, and is divided into colorful colored worlds and black ink.

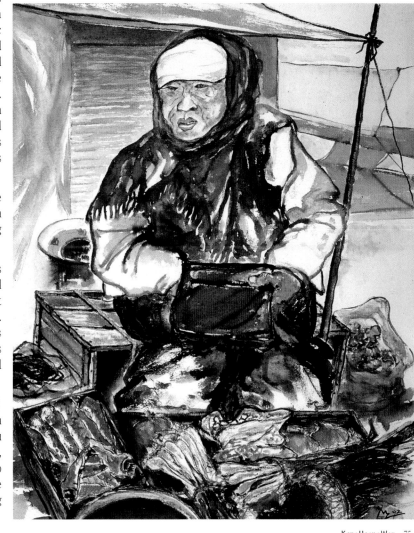

노점상 할머니
A street grandmaster
광목 수묵 혼합채색
Cotron Indian ink mixed colors
100.0×80.0cm, 1992

This work is certainly ingrained in the transition period of the 1980s. Nevertheless, it is also natural to escape from the 'tradition of patriotic Buddhism', which is filled with conservative colors, and is also a natural tenet of the Korean Buddhism movement. The iconic testimony of Yun Yun-san in the traditional and ideological world's traditional flower garden has become conspicuous.

He even thought of the huge pile of garbage in the garbage dump as a big sculpture.

Also, the trash itself was the source of the material liberation and was thought to be the Dada Art Festival. With the backdrop of this spirit of Zeitgeist, Yun was also interested in historical sites.

1) A song of May, 2) May the song 'May' in relation to the Kwangju Democratization Movement, 3) Mourning of mother who tears dry, 4) A parody of the military regime criticizing

안양천 빈민가
The slum quarters of the Anyang River
광목 수묵 혼합채색
Cotron Indian ink mixed colors
116.0×90.0cm, 1991

산가
A house in the mountains
광목 수묵 혼합 채색
Cotron Indian ink mixed colors
60.6×50.0cm, 1998

Chun Doo-hwan, 5) "Reunification desire to overcome national division" These are the works of his mind.

In traditional painters' societies, a keen reflection of the keen reflection on the consciousness of the times is very rare. It was a rare example. Compared to a group of writers dealing with the oil-filtering media, authors with traditional breakages carry relatively conservative colors. In such an atmosphere, Yoon-san was a clear writer who played the role of a senior generation.

Hear the song of an unnamed flower

Yoonsan in the 1980s has also been turbulent. However, he is immersed in a deep inner world like the static after the typhoon. The view of the world is widening and deepening. However, it is not just that the complaint of life is smooth. It means that the position was settled in order to solve the world of this despair with only a picture. Yoonsan thinks like this.

"In order to cultivate an insight that treats a wild flower with a scent of all kinds of things, I listen to the song of the nameless flower and gather the heart of the source of the origin of the flower and look at it. I open up my wisdom, and at last I always ask to see the realization of being, the realization of being."

The enlightenment here, of course, would be a massive implementation of the spirit of Bodhisattva. It is the spirit of seeking enlightenment at the top, and the spirit of enlightening the regeneration at the bottom. So, when we rise in history, our painting tradition will be repositioned. When emerging from a private space to a historical space, And when it comes out of an open space called our society, not a secret room, and is incorporated into the social context, the painter's remark will gain that much power. Here is why we look forward to a more advanced world in the future of Yoonsan.

강화도 풍정 B
Ganghwa Island Pungjeong, B
광목 수묵 혼합수성 채색
Cotron Indian ink mixed colors
53.0×45.0cm, 1990

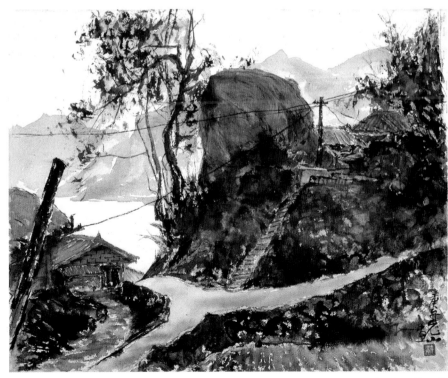

자연과 사람들
-내 창작세계의 철학적 사유는 자연관의 연기미학-

자연은 무진한 연기의 한 자락으로 우리 앞에 끝없이 펼쳐져있다. 그 자연의 품에서 태어난 우리는 그저 잠시간 삶을 자연에 의탁하는 것뿐이지 그 자연을 소유하고 있는 것은 아니다. 하지만 스스로 존재해 있는 자연에 대한 무위(無爲)와 인위(人爲)로의 갈래가 동서의 문화차이기도 하다. 나는 이러한 두 문화의 가치와 차이 속에서 나이가 들어가고 있다. 나이를 좀 더 고상하게 공자의 이칭을 빌리면 종심(從心)에 이른 그 첫해를 맞고 있다. 나의 창작생활은 공자(유학)의 도(道)에 따르면 귀가 순(順)해져 사사로운 감정에 얽매이지 않고 아는 것이 지극한 경지에 이르게 되는 절정을 바라보게 된 나이인 셈이다. 하지만 공자가 규정한 성례를 비교해 보지만 그가 말하는 지극한 경지의 절정에 이르기 까지는 칠순임에도 그 종심설의 도에는 다가가지 못하고 있다.

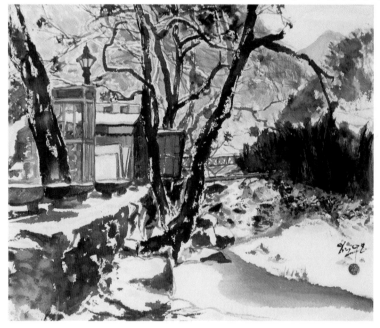

겨울 유원지
Winter resort
광목 수묵 수성채색
Cotton Indian ink mixed colors
53.0×45.5cm, 1998

더욱이 지금은 수명이 연장되어 그 절정이라고 해야 고작 창작생활에서는 인생을 다시 시작하는 젊은이라고 말한다. 그래서인지 화단에서 교류를 하고 지내는 동인들 중에서 대다수가 줄줄이 선배들이다. 모임을 가질 때면 내가 언제나 말석일 때가 많다. 돌아보면 후배 지인들이 오히려 적다는 얘기다. 물론 화단의 짙푸른 젊은이들이야 많지만 세대의 간극 때문인지 그들과 거리를 좁히지 못한 탓일 것이다. 자신은 하나도 변한 것이 없는 것 같은데 세대차이가 보이지 않게 존재한다는 것이다. 필자에게서 종심이라는 나이는 공자가 말한 도의 절정과는 생식사가 있나. 아직 너 짧은 꿈을 유지하고 싶다는 뜻이다. 작가가 꾸는 꿈은 노욕(老慾)이 아니다. 죽는 날까지도 멈출 수 없는 것이 창작가의 진정한 삶이기 때문이다.

이러한 입장에서 나의 화도(畵道)는 무진한 연기의 한 자락에서 시작된다. 삼라만상이 생멸하는 무상의 도리인 자연의 그 순리를 따르고자함이 창작신의의 확신이다. 그래서 더욱 나의 창작세계에 관한 큰 주제는 자연관으로 일관되어 있다. 그 형식이나 내용면에 있어서는 지금까지 전시의 성격이나 이념에 따라 의식의 변화를 그림에 반영해 왔다. 종심을 사는 작금에 와서는 어떤 문제들이 지향하는 이념에 매이지 않고 있다. 그렇지만 큰 틀에서는 변할 수 없는 주제의 결과는 어떻든 환경연기이다. 연기란 일체현상의 생기소멸(生起消滅)의 법칙을 말한다. 그 법칙의 간단한 이해는 "이것이 있으면 그것이 있고, 이것이 생기

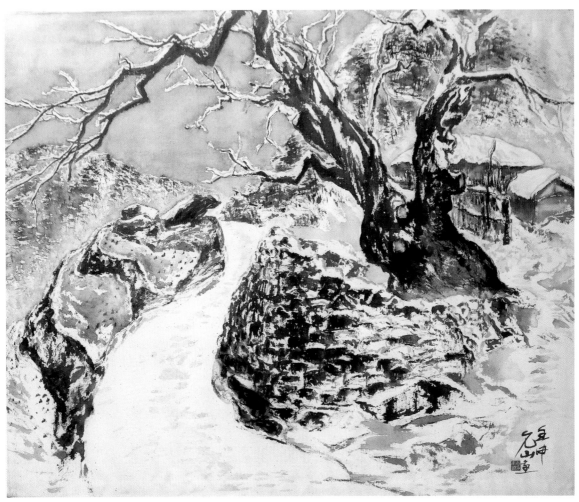

설향 C
Snow Scene from Hometown, C
광목 수묵 혼합채색
Cotron Indian ink mixed colors
90.0×72.0cm, 1992

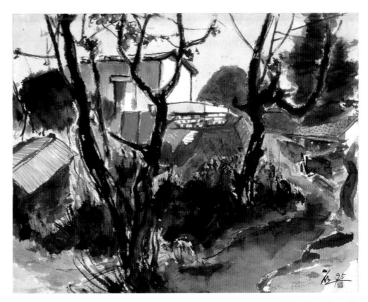

북한산 민가
Folk Houses of Bukhansan Mountain
광목 수묵 수성채색
Cotron Indian ink mixed colors
65.2×53.0cm, 1995

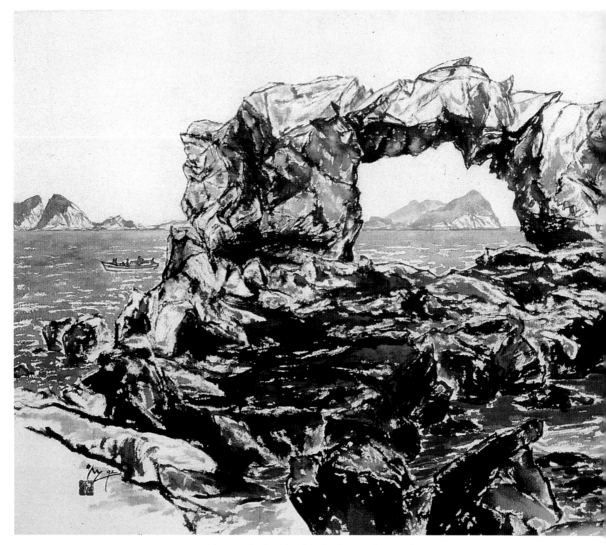

고군산 열도 B
Gogunsan Islands ,b
광목 수묵 혼합담채
Cotron Indian ink mixed colors
162.0×97.0cm, 1992

면 그것이 생긴다. 이것이 없으면 저것이 없고, 이것이 멸하면 저것도 멸한다."
로 표현된다. 유기적인 현상이므로 어떤 것도 상관관계가 없이 무관한 것은 하
나도 없다. 스스로 존재하고 멸하는 자연관의 미학인 것이다.

　반면에 서구의 미학관은 우리의 철학적 사유와는 크게 다르다. 우리에게 길
들여진 모더니즘이나, 포스트 역시 서구수입의 편향적 미학 산물이다. 서구인들
에겐 자연관이 따로 없고 과학의 분류 개념으로 나누어 이해되는 단편이 있을
뿐이다. 다시 말하면 그들에게 자연은 하나님의 피조물이며 이데아를 반영하는
물질현상이다. 바로 이점이 스스로 문명인을 자처하는 서구사조의 자연에 대한
인위이며 그들에게는 자연이 없는 이유이다. 오직 스피노자만이 자연 자체가 신
이라는 범신론을 주장하는 동양의 심미에 접근이 있었다. 칸트에게 있어서의 자
연은 불가지한 물자체(Ding an sich)로서 주관의 범주, 곧 양식에 의한 표상이
었다.

　더욱이 오늘 미술은 이러한 우리의 욕구 충족을 물질, 즉 기계문명을 통해
서도 사람의 눈이나 손을 얼마든지 능가할 수 있다고 보는 점이다. 끊임없이 변
화를 촉구하는 속도의 차이에 관한 문제를 낳고 있다. 서구주의를 갈망하는 이

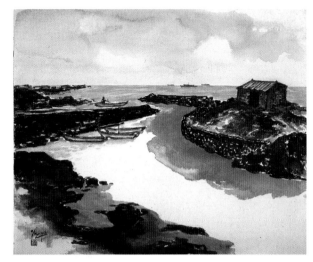

제주도 풍경 B
Landscape in Jeju-do ,b
광목 수묵 혼합채색
Cotron Indian ink mixed colors
73.0×61.0cm, 1991

러한 입장에서는 어쩌면 미술은 발전하는 것이 아니라 변화하는 것이며, 그것은 곧 지역 특성을 넘어선 미술의 보편적 매력을 암시하는 말처럼 들리기도 한다. 그래서 더욱 서구를 향한 문화의 이데올로기나 변화를 쫓아 답습하는 경우가 지배적이다. 이 말은 우리의 대중사회가 서구미학의 맥락에 흠뻑 젖어있음을 의미한다.

끊임없는 이미지 정보 홍수 속에서 욕망이나 감각, 소비와 같은 말이 어울리는 시대에 그림을 그린다는 것은 점점 더 어렵고 힘든 일이라는 생각이 든다. 미술 인구는 포화상태에 있으며 대다수가 한물에 쌓인 물고기들과도 다름 아니다. 그물이 저절로 터지지 않는 한 그물코를 끊고 스스로 빠져나갈 물고기가 드물다는 뜻이다. 사상이 혼재된 속에서 동양의 사유만을 고집 한다는 것은 단순한 정신무장으로서는 어려움이 없지 않다. 오늘의 순수회화는 구상성이라 하더라도 시대적인 변화를 애써 Trick하고자 하는 경우가 적지 않다. 지도층일수록 심상을 그리는 추상성으로 이반(離叛)되어 가고 있는 것이 보편적 추세이다.

이러한 부추김은 물질주의의 정보홍수에서 피어난 시대적인 문화 산물이기도 하다. 하지만 동양정신의 미술의 힘은 물질주의와는 다르다. 그 근본 부터 그러한 것을 넘어서 있었다. 그래서 자신이 추구하고자 하는 그 대상의 물성(物性)으로부터 무엇을 느끼느냐 하는 것이며, 또한 그것을 자신의 심상(心象)을 통해서 어떻게 걸러 내느냐 하는 것에 달려 있었던 것이다. 무조건적으로 변화만을 초극하는 시대적 반영과는 차이를 두고 있다. 장구한 시간을 거쳐 흐르는 영원히 마르지 않는 강물처럼 유유하기 때문이다. 바로 이점이 원시미술과 현대미술의 우열에 차별을 느낄 수 없는 점이다.

마사이마라 호텔 *MasaI Mara Hotel of Africa*
광목 수묵 채색 Cotron Indian ink mixed colors
65.1×53.0cm, 1995

마사이족
African Masai people
아트만지 수묵 채색
Watercolor paper Indian ink mixed colors
35.5×25.0cm, 1995

타나강
River Tana of Africa
면직 수묵 혼합수성채색
Cotron Indian ink mixed colors
80.3×65.2cm, 1995

　　그러나 전자문물의 초극(超克)인 오늘의 첨단문화 속에서는 유독 환경연기라는 말이 낯설게 느껴질 수도 있다. 하지만 이는 자연의 이치이며 첨단과학문명을 포괄하고 있는 우주의 변화무쌍한 몸짓이다. 또한 자연신(自然神)으로서의 삼라만상이 생멸하는 연결고리이기도 하다. 이 모두가 우리의 감정 그 기저에 흐르는 자연과 함께 하는 희노애락의 표상들인 셈이다. 내가 추구하는 회화세계의 철학적 사유는 이와 같이 자연에 결부된 연기를 정서가 호흡하는 쪽으로 창작에 임한 것이다. 작품의 묘사를 일일이 설명하기보다는 전체적으로 사실성을 기반으로 한 제작이다.

　　여기에는 우리의 삶속에서 흐르는 움직이는 것과 고요한 자연의 모습을 담아내는 데 중점을 두었다. 특히 인물이 등장하는 동(動)과 배경이 되는 정(靜)의 세계에는 우리들의 한(恨)이 연기하고 있음을 포착한 것이다. 그래서 환경에 따라 일어나는 변화가 곧 연기이므로 나의 창작의 큰 주제는 7대로 환경연기 시리즈이다. 그 속에서의 작은 주제들은 춤추는 한국인도 될 수 있고, 일하는 사람도 될 수 있으며, 민중주의적인 고발성도 될 수 있으며, 자연환경에서 변화되어 가고 있는 모습들을 망라하고 있다. 그리고 기법은 동양회화의 전통을 창신(創新)하여 되도록 선질을 중요시 하고자했다. 동시에 문학화의 융화에 대한 시심(詩心)을 함축한 조형성의 감필, 즉 붓을 아끼는 일에도 의존했다.

　　현대문물에 갈등하는 마음을 먹을 갈아 의식을 다스리고, 묵묵히 온고(溫

검은 사람들
African black people
아트만지 수묵 채색
Watercolor paper Indian ink mixed colors
35.5×25.0cm, 1995

킬리만자로의 만년설
The perpetual snows of Kilimanjaro
면직 수묵 혼합 수성채색
Cotron Indian ink mixed colors
60.6×40.9cm, 1995

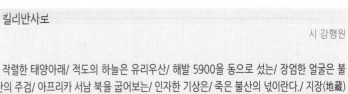

킬리만사로

<div align="right">시 강행원</div>

작렬한 태양아래/ 적도의 하늘은 유리우산/ 해발 5900을 동으로 썼는/ 장엄한 얼굴은 불산의 주검/ 아프리카 서남 북을 굽어보는/ 인자한 기상은/ 죽은 불산의 넋이란다./ 지장(地藏)의 화신으로 와서/ 만년 백수 미인이던/ 당신의 손짓에 끌린/ 지구촌 사람들/ 그 중에 우리도/ 멀리 동방의 코리아에서/ 당신을 입 맞추러 왔소/ 킬리만자로여!/ 당신의 내밀한 세계가/ 손에 잡힐 듯/ 낭만으로 다가선 걸음이/ 당신의 나라 국경/ 라망가를 넘을 때/ 뇌물을 챙기는 썩은 관리가/ 당신의 인자한 기상에/ 먹칠을 했소./ 검은 얼굴은 먹칠을 해도 표가 없지만…

주 : 1. 불산…火山을 말함/ 2. 地藏의 化身…지옥을 다스리는 지장보살님의 몸, 그 몸이 지구라는 땅의 몸이기도 함/ 3. 라망가…케냐와 탄자니아의 국경지대

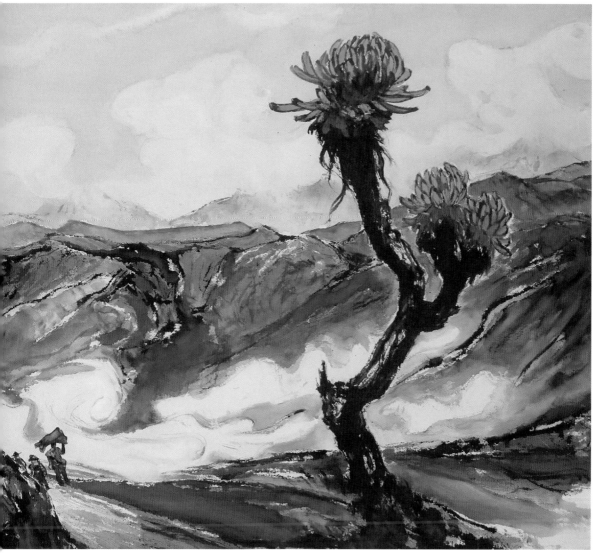

킬리만자로
Kilimanjaro, Africa
면직 수묵 혼합 수성채색
Cotron Indian ink mixed colors
120.0.×73.0cm, 1995

故)의 흐름을 쫓아 회화를 현대적인 조화로움으로 이끌어내는 데 과제를 삼은 것이다. 그러나 그 대답은 감상자의 안목에 동의할 따름이다. 이러한 내 것에 대한 책임 또한 한자락 연기이며, 이는 동양회화의 조형언어가 현대적으로 보다 일신해 가려는 창작자로써의 고뇌였다는 것이 그 변이다. 아무튼 대중사회의 정서가 우리 미학의 가치에 더욱 다가서기를 바라는 마음으로 《문인화론의 미학, 한국문화사》등의 저술을 내기도 하면서 작품에도 천착하고자 했다. 그러나 나는 여느 세기에 동화되거나 유행을 쫓지 않고 그냥 현재를 살아가는 유연한 작가이고자 한다. 나의 창작세계의 철학적 사유가 된 자연환경의 연기미학은 내가 추구하는 작품소재의 늘 변함없는 현주소라고 말하고 싶다. 자연과 사람들은 그 환경 연기 속에서 호흡하는 우리의 일상들이다. 갈수록 우리 것에 대한 전통의 흐름을 깊이 이해하는 눈도 드물고, 수묵에 대한 정서도 메말라가서 마지막 종사자가 될 세대일지도 모른다는 생각으로 더욱 천착하고자 했다.

2017년 10월 윤산화선재 우거에서 강행원 식

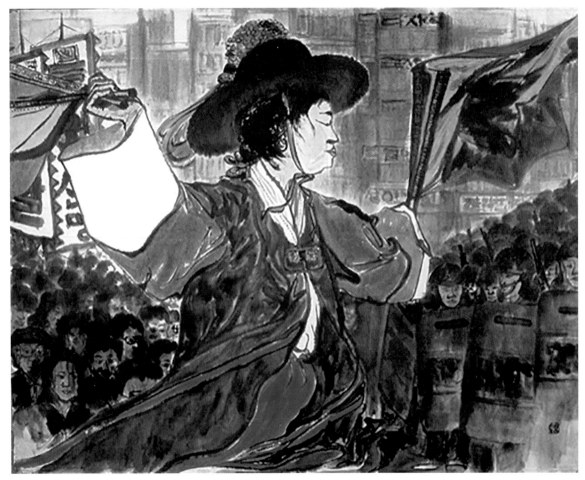

오월의 노래
A May song
화선지수묵 채색
Oriental paper Indian ink
145.5×112.1cm, 1988

※ 고문풍자 91×73cm 광목 혼합채색
5공화국 때 학생운동에 참여했던 박종철군이 물고문으로 유명을 달리해 사회의 민주화는 어두운 늪으로 빠져들어 긴장이 고조되던 시기였다. 그때 박군의 49제를 맞아 그를 애도하며 전두환 정권의 고문을 반대하는 전시회에 출품했던 작품이다.

※ Torture satire 91×73cm coaton and Indian ink mixed color 1987
Park Jong - cheol, who participated in the student movement, lost his life as a torturer at the time of the 5th Republic. At that time, democratization of society was a time when tension was escalating into a dark swamp. It was a work that mourned him on the 49th day of Park Jong - cheol's corpse and exhibited at an exhibition against the torture of Chun Doo - hwan regime.

고문풍자
A satire on torture
광목 수묵 혼합채색
Cotron Indian ink
mixed colors
91.0×73.0cm, 1987

어머니의 한
Mother's mourns
광목 수묵 혼합 채색
Cotron Indian ink
mixed colors
117.0×100.0cm,
1990

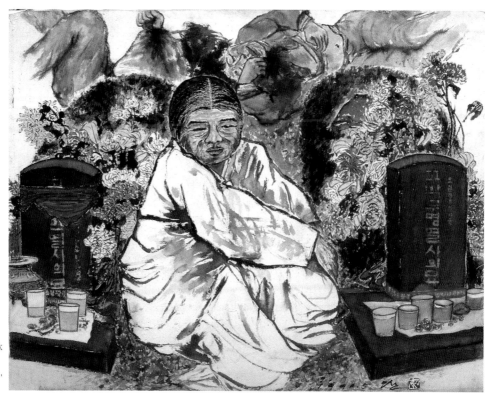

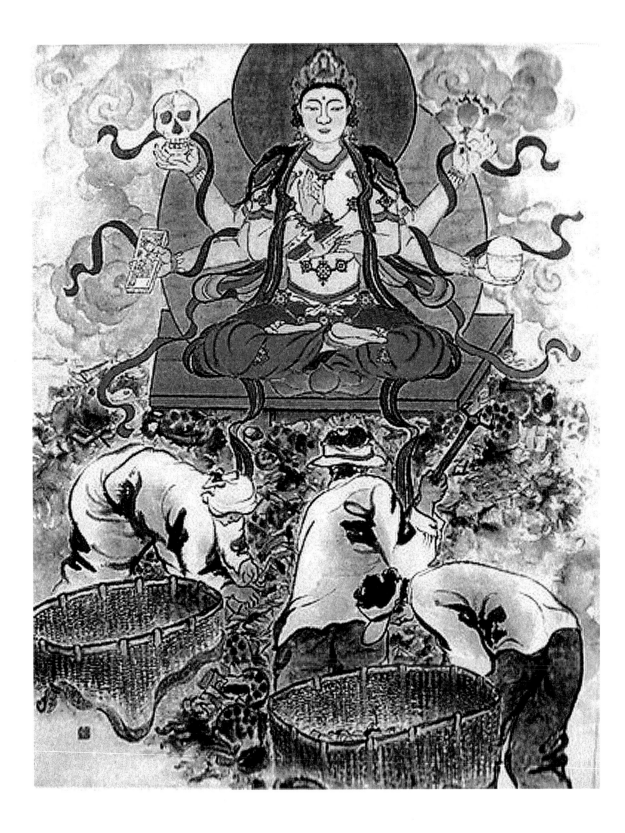

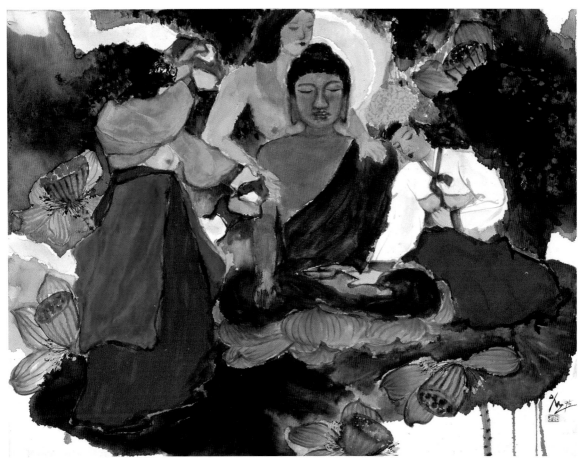

항마(降魔)
Goddesses who test Buddha's conduct
면직 수묵 수성혼합채색
Cotron Indian ink mixed colors
130.3×97.0cm, 1995

항마(降魔)란? 악마를 항복시킴. 악마의 유혹을 극복함.
법강항마(法强降魔)의 준말. 악마를 무찌르거나 정복함을
의미하는 싼스끄리뜨 마라자야(m ra-jaya)의 번역어이다.
"불전(佛傳)에 의하면 석존(釋尊)이 성도(成道)하려고 보리
수 아래에 앉아 있을 때에 가지가지의 악마가 나타나서 혹은
유혹하고 혹은 위협하여 오도(悟道)를 방해하려 했지만 석
존은 이것을 모두 퇴치했다. 이것을 항마라고 말한다.

관세음보살의 민중도
Avalokite vara
화선지 수묵 채색
Oriental paper Indian ink
162.0×130.3cm, 1987

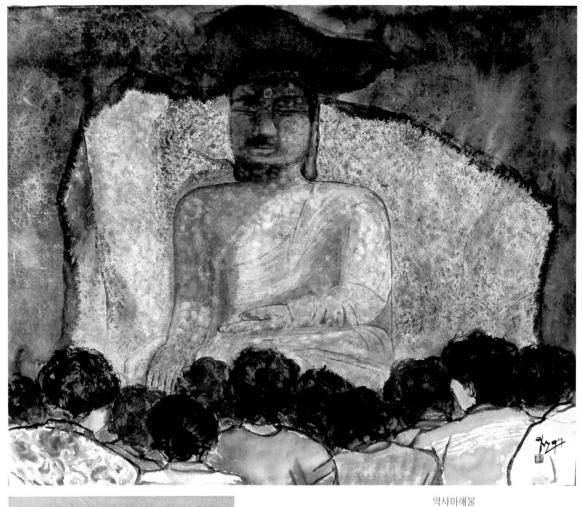

약사마애불
Buddha's image carved on a rock
면직 수묵 채색
Cotron Indian ink mixed colors
130.3×97.0cm, 1989

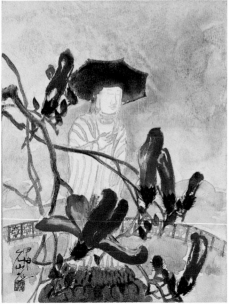

봄과 미래불
Spring and Future Buddha
캔버스 도말 수묵 혼합채색
Canvas, Indian ink colors, mixed colors
31.7×41.0cm, 2010

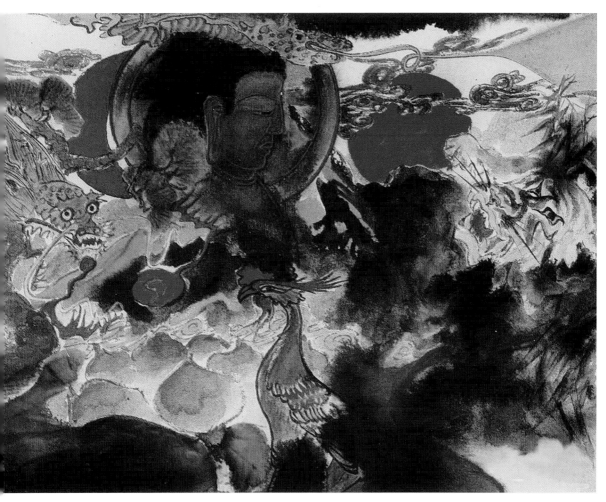

보리방편
Buddhist belief
광목수묵 혼합채색
Cotron Indian ink mixed colors
53.0×41.0cm, 1989

보리방편(菩提方便)은 도(道)를 이루는 방편이란 뜻이다.
그림의 도해는 화면의 사방에 좌청룡, 우백호, 남주작, 북현
무를 상징한 자연신을 형상화한 것이다. 중앙에는 부처와 더
불어 일월성수 산하대지의 심라만상이 한 몸으로 이루어져
있다. 선(禪=명상)을 통해서 우주와 한 몸으로 깨어나는 각
(覺)의 도를 통해 그대로 우주의 대 생명인 죽음이 없는 불성
(佛性) 즉, 영원성을 얻게 됨을 추상한 그림이다.

기 타

백연 *White lotus flower*
광목 도말 수묵 혼합채색
Cotron Indian ink mixed colors
27.0×19.0cm, 2013

모란 *Peony*
화선지 수묵 채색
Oriental paper Indian ink watercolor
30.5×40.5cm, 2012

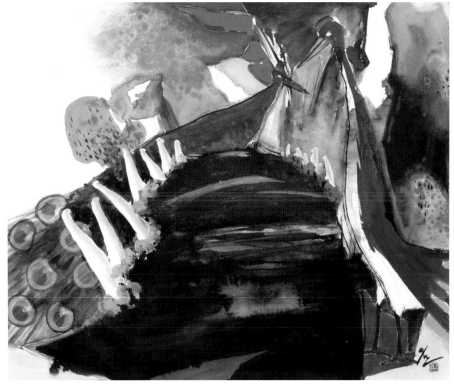

환경연기
Environmental performance
캔버스 수묵 혼합채색
Canvas, Indian ink mixed
colors
72.7×60.6cm, 2006

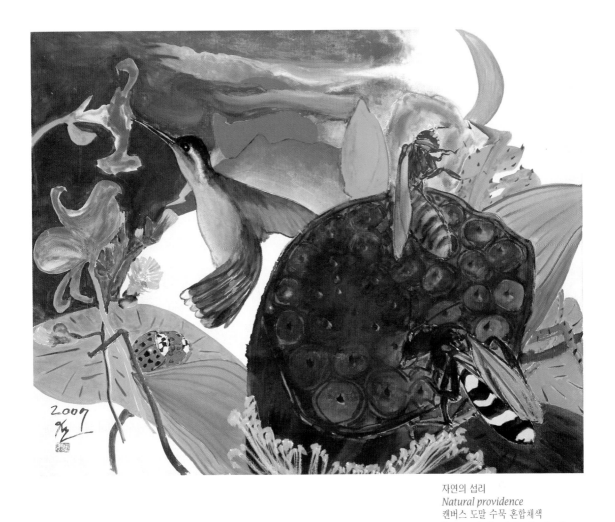

자연의 섭리
Natural providence
캔버스 도말 수묵 혼합채색
Canvas, Indian ink mixed colors
90.9×72.7cm, 2007

도자기 학사랑
The love of the crane
도자기 채묵
Pottery
45.5×41.5cm, 2004

도자기 부엉이
An owl perched on a tree
도자기 채묵
Pottery
42.0×25.0cm, 2004

1947년 전남 무안 생
동국대학교 교육대학원 미술과 졸

개인작품 발표전

국내 개인전 17회 (문예진흥원 미술회관, 신세계미
술관, 동산방화랑, 예술의 전당, 갤러리 한길아트, 화
랑미술제 등)
국외 3회 (미국 오렌지카운티 아리움아트, 파사데
나 뮤지엄, 일본 은좌 갤러리 등)

국내외 그룹 및 초대전

국립현대미술관 초대전을 비롯한 국내외 각종 초대
전 400여회

국외 초대전(주요전시)

1985 제21회 ASIA 현대미술 초대전(일본동경
 도미술관)
1986 샤롱 대자르티스 프랑세(파리그랑파레)
1992 JAALA 제3세계와 우리들전(동경도미술
 관)
1993 (남북정부 공식승인) 남북미술 교류
 karea 통일미술전(일본 동경 센추럴 미술
 관)
1997 인도정부초청 한국현대회화초대전(India
 National museum)
2002 현대회화의 정신, 동아시아전(서울, 싱가
 폴, 대만)
2013 한중 10인 초대전 (북경, 성세남궁문화성
 미술관) 등

국내초대전(주요전시)

1981 광복 36주년 기념초대전(서울, 부산, 대
 구, 광주순회)

1982 한국 현대미술초대전 (국립현대 미술관)
1983 현대 한국화협회전(동덕미술관)
1984 서울신문사 정예작가초대전(서울신문사)
1985 80년대 미술대표작품전(민족미술협회 주
 관)
1986 하나의 압축 한국화 현황전 (아르꼬스모
 미술관개관 초대전)
1987 현대미술 초대전(국립현대미술관)
1988 서울 올림픽기념,현대미술초대전(국립현대
 미술관)
1989 광주여 오월이여 '5월 정치 선전전'(그림
 마당 민)
1990 광주전남미술 50년전(조선대미술관)
1991 우리시대의 표정전(그림마당, 민 개관5주
 년 기념초대)
1992 90년대 우리 미술의 단면전(학고재 화랑)
 EBS TV미술관 작가탐방 <강행원의 작
 품세계> 50분 방영
1994 민족미술 15년전(국립현대미술관)
1994 서울정도600주년 기념초대 '서울풍경의
 변천전'(예술의전당)
1995 한국현대회화 50년 '서울신문사 창간
 50주년 기념초대'(서울신문사)
1996 MBC 다큐제작 화가와의 탐험 아프리카
 기행 6인 초대전
1997 통일 미술제(광주비엔날레)
1998 민족미술 문명과 환경 전(문예진흥원 미
 술회관)
1999 한국회화 600년 디지털 작품전(예술의
 전당)
2000 5.18광주민중항쟁 20주년기념 생명,나눔
 공존전(카톨릭 미술관, 궁동갤러리, 인제
 미술관)

2000 20세기 한국미술 200선(고려대학교 박
 물관 특별전)
2001 문인화론의 미학 자서출판기념전(동덕아
 트 갤러리)
2002 필묵의 정신, 동아시아전 (예술의 전당)
2002 광주비엔날레 특별전 초대
2003 한국독립운동 기록화 특별기획전(독립기
 념관 전시실)
2004 민족미술전 전국 순회 전
2005 민족미술의 논리와 전망전 (목포문화예술
 회관)
2009 어제와 오늘의 소통전(조선일보 미술관)
2007 남도의 思索 (광주시립미술관)
2010 전북미술관초대전 '흐르는 강물처럼'(전
 북도립미술관)
2011 지워지는 미래 (서울시립미술관)
2011 광화문 국제아트페스티벌(세종문화회관)
2012 우리시대의 리얼리즘전(서울시립 경희궁미
 술관 본관)
2013 무등산 드림전(광주시립미술관 상록전시
 관)
2014 충북의 산수화전(청주, 국립박물관)
2015 문인화 그 자성의 미학 세미나
2016 천개의 탑 (광주 시립미술관 상록관)
2017 아시아의 식량 전 초대 (전북 도립미술관)

수상 및 경력

1996 한국 문학 예술상
2003 한국 민족정기 예술상
2014 한국포스트모던 담론상
2014 자랑스러운 무안인상
민족미술협회 대표 역임
한국불교 미술인연합회 대표 역임

강행원

한전초대

좌측 정경연교수 강행원 허성태 회장

문화예술자정 NGO 대표 역임
대한민국미술대전(국전) 심사위원장
성균관대 / 경희대교육대학원
/ 단국대 조형예술대학원 등 강의

논문 및 저서

논문 : 「선가사상과 문인화에 관한연구」, 「송대
사회와 문인화론」, 「동양회화의 남북분
종론」, 「석도사상과 화론」, 「의재 허백
련선생의 생애와 상상」, 「21세기 한국문
인화의 성장과 병폐」, 「고구려에서 구한
말에 이르는 변천사에 관한 논문」 등 20

여 편이 있음.

저서 : 문인화론의 미학 「동양회화의 시경정신과
사상」(서문당)
강행원 문인화 「시 속에 그림 있고, 그림 속에 詩
있네」(서문당)
한국문인화사「그림에 새긴 선비의 정신 (한길사)
시집 : 금바라꽃 그 고향, 그림자여로 등

삽화 연재

1987 중앙일보 주말연재 황석영 작 대하소설
『백두산』 대형 원색삽화

1986 동아일보 막완서 칼럼 대형삽화
1987 월간다리 시인 고은 『만인보』 3년간 삽
화 연재
1990 민주일보 주말연재 김성동작 대하소설
『삼국유사』 대형 삽화

중요 소장처

국립현대미술관, 미술은행, 청화대, 정신문화연구원,
경남미술관 전북미술관, 규당미술관, 가야미술관, 일
본관사이문화원, 미국 파사대나 뮤지엄, 고대, 동대,
성대, 한대 박물관 등 외 다수

킬리만자로 화가와의 탐험 6인화가 왼쪽 강행
원, 오용길, 김인화, 정명희, 고 김치중, 김배히

킬리만자로를 눈앞에 두고

인도에서 와이프와

Kang Haeng Won Annual Report

1947 Jeonnam Muan Birth
Dongguk University Graduate School of
Education and Art
17 times domestic exhibition(New Art
Gallery, Dongsanbang Art Gallery, Seoul
Arts Center, Gallery Hangil Art, Art Gallery
Festival, etc.)

Three foreign exhibition sessions
(American Arirum Art, (New York Korea
Gallery, Japanese Pavilion Gallery, etc.)

Over 400 invited exhibition including
the Korean National Museum of Modern and
Contemporary Art.

Overseas Invitation Exhibition(Main)

1985 The 21st Asian Contemporary Art
Exhibition.(Tokyo Art Gallery, Japan)
1986 Charlong v. Sartis Francese (Paris
Grand Farret)
1992 JAALA Third World and Our Lives.
(Tokyo Art Gallery)
1993 (South and North Korean government
official approval) Fine Arts Exhibition
of South and North Korea (Tokyo
Central Art Museum of Japan)
1997 Korea Modern Art Exhibition Fair
invited by Government Administration
of India. (India National museum)
2002 The spirit of modern painting, East
Asian Exhibition(Seoul, Singapore,
Taiwan) invited by
2013 Invited Exhibition of 10 people from
China (Beijing, Sung-se Namgung
Mun Hwaseong Museum of Art)

Domestic invitation Exhibition(Main)

1981 Invitation to the 36th anniversary of
the liberation of Korea (A national
tour)
1982 Korean Contemporary Art Exhibition
(National Museum of Contemporary
Art)
1983 Hyundai Korean Painting Association
Exhibition (Dongdeok Gallery)
1984 An invited exhibition of an elite artist's
(Seoul Shinmun)
1985 Representative art exhibition of 80s
(National populace Art Association
Week)
1986 One Compressed Korean Art Status
Exhibition (Arco Kosmo Museum)
1987 An invited exhibition of Contemporary
Art (the Korean National Museum of

Modern and Contemporary Art)

1988 An exhibition of modern art to celebrate the Seoul Olympic Games.(the Korean National Museum of Modern and Contemporary Art)

1989 Gwangju May May 'political propaganda in May (Picture yard gallery)

1990 Gwangju Jeonnam Art Exhibition 50 Years Old(Chosun University Museum of Art)

1991 The expression of our times (Picture yard gallery)

1992 The section of our art in the '90s ('Hakgoje' Gallery)
(kang haeng-won 's philosophy of philosophy)
EBS TV Museum of Art Visit to Artists, Aired for 50 minutes

1994 National Art 15-year exhibition.(the Korean National Museum of Modern and Contemporary Art)

1994 Invitation exhibition to the 60th Anniversary of Seoul, 'The Change of Seoul Landscape'(Seoul Arts Center)

1995 '50 Years of Modern Painting in Korea', An invited exhibition by the 50th anniversary of the Seoul Shinmun (Seoul Shinmun)

1996 MBC documentary An artist's exploration, An invitation to six artist African Travel.

1997 Unification Art Festival, Gwangju Biennale

1998 Ethnic Art Civilization and Environment Exhibition (Culture and Arts Promotion Center Art Hall)

1999 Korean Painting 600 Years Digital Works Exhibition (Seoul Arts Center)

2000 5.18, Gwangju People's Uprising 20th Anniversary Life, Sharing Coexistence 200 Korean Art in the 20th Century (Korea University Museum)

2001 Memorial Exhibition, of Oriental Painting's Aesthetics Books

2002 Phil Muk's Spirit, East Asia Exhibition (Seoul Arts Center)
An invited special exhibition of Gwangju Bienalale.

2003 The Special planning exhibition of A painting commemorating the independence movement of Korea (Independence Hall of Korea)

2004 Minjung Art 'national tour exhibition

2005 Logic and prospect of Minjung art (Mokpo Culture & Arts Center)

2007 Speculation in South Cholla Province. (Gwangju City Museum of Art)

2009 Yesterday and Today's Communication (Chosun Ilbo Gallery)

2010 An invited exhibition of Jeonbuk National Gallery, 'like the flowing river' (Jeonbuk Gallery)

2011 Gwanghwamun International Art Festival (Sejong Cultural Center)

2011 'Erasing future' (Seoul Museum of Art) etc.

2012 Exhibition by 'Realism of Our Times' (Seoul Gyeonghuigung Art Museum)

2013 Mudeung Mountain Dream Show (Gwangju City Museum)

2014 Landscape painting of Chungbuk (Cheongju, National Museum)

2015 Oriental painting, the aesthetics of the magnetism

2016 One thousand towers (Gwangju City Museum)

2017 Asia and rice exhibition (Jeonbuk Provincial Museum of Art)

Awards and Career

1996 Korean Literature Art Award /2003 Korean national spirit Art Award /2014 Korea Post Modern Specia Award /2014 Proud 'Muanan' Residents Award

Representative of peoples art Council /Representative of Korean Buddhist Art Association /Representative of NGO of Culture and Arts Midnight /The Chief judge of The Grand Art Exhibition of Korea.

A professor at Sungkyunkwan University and at Kyunghee University Graduate School of Education /A professor at Dankook University, Dankook Graduate School of Plastic arts.

My writing book

A study on The thought of Zen Buddhism and literary painting, The social and literary painting theory of the Song Dynasty, Oriental painting of The theory of North and South sect, Seokdo Thought and art theory, Uijae Heo Baek-ryun's Life and Philosophy, The growth and disease of Korean literary painting in the 21st century, A study on Changing History From Goguryeo to the late Joseon Dynasty, etc, more than 20 essays.

My writing book

Aesthetics of literary painting theory (Suhmundang) /There is a picture in the poem, a poem in the picture.(Suhmundang) /Korean literary painting company (Han Gil sa) / The golden flower, its hometown, shadow, etc.

태백에서 오른쪽 강행원, 평론가 고 원동석, 화가 황재형

원로화가 고 권영우 선생님과 함께

작가 작업사진